背景

輕鬆×簡單

繪製訣竅

Illustration ：いずもねる｜CHAPTER2 負責｜

CONTENTS

CHAPTER 1

快速完成圖像背景

CHAPTER 2

材質與效果

CHAPTER 3
簡單的情境背景

關於本書

本書將在人物插畫上多花一點心思，
講解插畫中背景的繪畫技巧及構思方法。

左頁範例的作畫流程。以 CLIP STUDIO PAINT
PRO 講解繪畫方式。

配合主題繪製而成的背景範例。運用基本的操作技巧，就能輕鬆完成簡單的背景。

介紹範例繪製過程中使用的技巧。

介紹提高背景品質的繪畫技巧。

介紹相同主題的其他 4 種範例。

注意　本書介紹的背景皆以 CLIP STUDIO PAINT PRO 製作而成。目前 2021 年 8 月的最新版本為 Ver.1.10.10，亦使用 Ver.1.10.9 以前的初期輔助工具（內文中的※記號）。可至 CLIP STUDIO ASSETS 素材庫下載前述工具。

CHAPTER 1

快速完成圖像背景

在背景中填滿顏色，加上散開的圖形或小物件，
運用基礎插畫技巧繪製的背景構想。

背景的基本觀念

想繪製更多樣化的背景，首先應該學習的是背景
本身具有哪些效果，以及該如何活用背景。

背景效果

增加美觀度

背景為插畫帶來最明顯的變化就是讓畫面更好
看。跟站在白色背景前面的人物插畫相比，有
背景的插畫更顯眼，更能營造氣氛。雖然刻意
以白色背景來襯托插畫也是一種手法，但在非
前述的情況下，繪製背景較能增加插畫的美觀
度。

增加資訊

背景可以用來傳遞只有人物時所無法表現的資
訊。例如：人物所處的地點、狀況等物理方面
的資訊，或是心情、性格等精神方面的資訊。
右方插圖以散落的撲克牌作為小道具，將人物
善於賭博的資訊表達出來。

 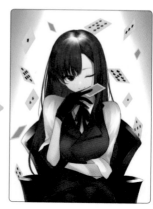

表演

所謂的表演是指為了達到目標效果而採取的所
有表現手法。舉例來說，為了讓人物更加地突
出，可以在人物身上打光，或在人物周圍加上
陰影。如果要展現溫柔的個性，可以增加一些
散落的花。利用背景中的表演畫出更有意義的
插畫。

背景的使用方法

增加表現意圖

最適合的背景運用方法就是在插畫中加入表現意圖。本書提供多種背景表現的範例作品，若想從中判斷該如何使用背景，就必須知道自己想在這幅畫中表現什麼的意圖。請利用背景的功能，更明確地表達插畫的意圖吧！比方說，右方插圖使用了黑白對比色，背景的表現意圖在於體現角色的兩面性。

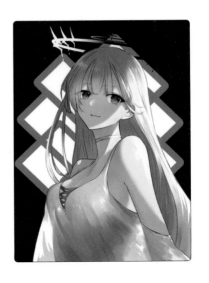

強調人物

即使插畫的表現主題比較模糊不清，只要是人物插畫作品，最重要的目的就是突顯插畫的主角——人物。請放心，「突顯角色」本身就是一種很重要的表現意圖。右圖是一幅利用逆光來突顯人物的插畫。這個手法相當簡單，不需要繪製高難度的風景畫，比起普通的順光插畫，逆光手法更能表現時尚的氣氛。

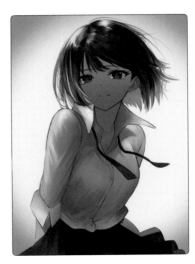

COLUMN

一起用任何人都能輕鬆完成的方法來繪製背景吧！

背景不等於風景畫

一聽到要畫背景，或許有些人會認為必須是風景畫才行，但其實不是這樣的。繪製人物和風景必須具備不一樣的繪畫技術和知識，所以會畫人物卻不會畫風景也是理所當然的事。但即便如此，也請你不要放棄繪製背景，就算只塗上顏色也可以畫出很棒的背景。你只需要運用一點點想法，就能學會如何畫背景喔！

背景知識

為你介紹繪製背景時，應該記住的基本知識。
只要了解這些知識，就能對背景有更深的理解。

表現遠近感

前後關係

繪製背景時，原則上需要意識到角色並非平面
的，而是處於立體空間當中。這個觀念的基本
要點就是將靠近變大，遠離變小的效果畫出
來。舉例來説，當人物站在一起時，身高從側
面看來是一樣的，但從正面觀察的話，站在前
方的人看起來比較大，後方的人則會變小。

從側面看，身高相同 / 從正面看，出現大小落差

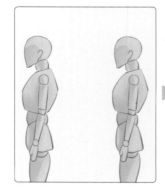

深度

表現物體深度的手法與前後關係相同。以右方
插圖為例，描繪道路時依照前後關係的繪畫原
則，將後方道路變細，前方道路變寬的效果畫
出來，就能製造深度。這並不侷限於道路的繪
製，也能用於建築物、人物等物體的深度表
現，這種表現方式也被稱為加入透視感。

直線無法呈現深度 / 利用道路的寬度表現深度

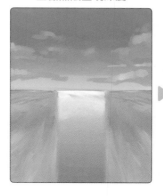 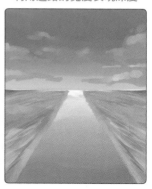

空氣遠近法

所謂的空氣遠近法，是一種運用空氣特有性質
的空間表現法。在遠景的物體中增加輪廓的模
糊感，在色彩上使用空氣的顏色（以淡藍色為
主）就能呈現遠近感。這種畫法不僅可用於風
景畫，也能應用於背景的繪製。只要畫得更
淡、更模糊，就能將遠近感呈現出來。

深度全部相同 / 愈往深處，顏色愈淡

 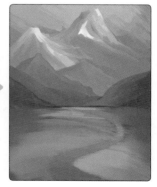

視線誘導

疏密觀念

一幅優秀的插畫會讓觀看者的視線來回不停地欣賞插畫，並可清楚呈現重點的能力。這種刻意操控視線的意圖表現方式稱為視線誘導。疏密觀念是其中最簡單的一種表現法，讓我們看看範例吧！

均等

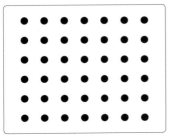

圓點在圖像中平均分布，沒有特別吸引目光的地方。這種狀態就像以相同方法繪製的插畫，或是許多大小相近的物件凌亂散落的感覺。

密集

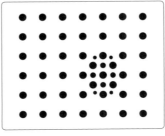

局部集中圓點，密集處會自然而然地吸引視線，這就是密集感的視線誘導。這個方法可以運用於插畫中，例如增加某部分的細節表現，或是只在重要區域集中繪製小物件等。

稀疏

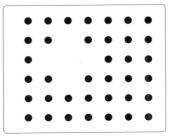

與密集法相反，局部移除圓點，將視線誘導至沒有圓點的地方。比如說，刻意減少某部分的細節刻畫，或是刻意製造留白以誘導觀看者的視線。

實例

右上和左下的花朵比較密集，左上到右下則留白，運用疏密手法誘導觀看者視線。如此一來，視線會自然而然受到中央人物的吸引。

下一頁將介紹其他視線誘導的方法喔！

改變形狀

運用形狀變化達到視線誘導的效果。主要有兩種方式，一種是改變圖形本身的形狀，另一種則是改變圖形的大小。

圖形

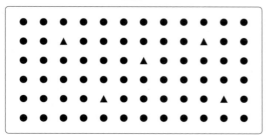

形狀相同的圖形會被視為一個整體，較容易吸引視線。在想要吸引目光的地方擺放相同的形狀，並在相反的地方放入其他形狀。

大小

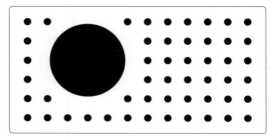

人的視線容易受到大型物件吸引，愈小的物件愈容易被忽略。將你想突顯的地方畫大一點吧！在其他視線誘導方法中，還有一種刻意縮小重點部分的手法。

色彩三屬性

顏色也能夠誘導視線，可運用 2 種以上的色差來達到效果。首先需要說明的是顏色具有什麼樣的性質（屬性）。

明度

意指顏色的亮度。明度愈高，顏色愈亮，比較接近白色。相反地，明度低表示比較暗，比較接近黑色。

低 ◄─────────── 明度 ──────────► 高

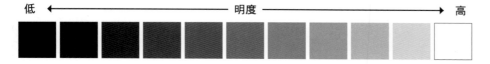

彩度

意指顏色的鮮豔度。彩度高，顏色鮮艷；彩度低，顏色黯淡。彩度達到 0％，就會變成無彩色的白、黑、灰。

高 ◄─────────── 彩度 ──────────► 低

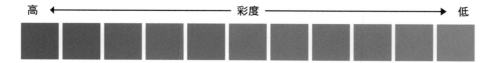

色相

色相是指紅色、藍色、黃色等色調，其中不包含無彩色的白、黑、灰，色相由其他有彩色構成。右方的環狀色相圖稱為色相環。如果插畫以黃色作為基本色，搭配對面的藍紫補色，可以讓彼此顏色變得更突出。

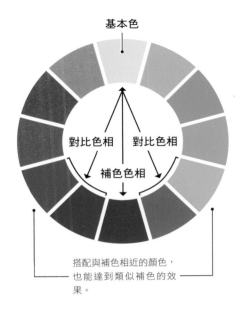

基本色

對比色相　對比色相

補色色相

搭配與補色相近的顏色，也能達到類似補色的效果。

顏色的視線誘導

利用明度、彩度、色相的差異，就能達到視線誘導的效果。請將對比度呈現出來。決定插畫配色時，或是在修飾階段調整色調時，請運用顏色視線誘導法。

明度差異

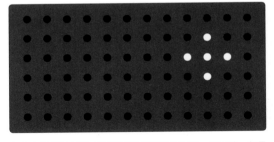

在昏暗的畫面中增加明亮的部分就能吸引目光。相反地，如果畫面整體是明亮的，陰暗的地方就比較引人注目。

彩度差異

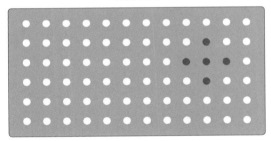

顏色愈鮮艷，愈能吸引目光。提高重點部位的鮮艷度，不重要的地方則降低彩度，藉此誘導視線。

色相差異

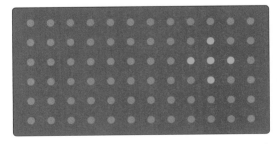

相同色調會被視為一個整體，在重點部位使用其他色調就能達到效果。

繪製插畫時要多多留意喔！

塗上單一顏色

這是任何人都能快速掌握的背景技術。
在上面疊加線條或加上一點巧思，就能改變插畫的意象。

只要塗一種顏色！

在角色背後塗上單一顏色是最簡單的方法，不擅長構思背景的人也能馬上輕鬆完成。跟空無一物的白色背景比起來，只是塗上顏色就能讓畫面不再空虛。在角色的臉部周圍畫出線條，還能達到吸引目光的效果。

重點建議

找出好看的顏色搭配

插圖帶給人的印象會根據背景顏色的不同而產生劇烈變化。請試著實際改變顏色，找出適合人物或整體氛圍的顏色吧！

繪圖過程

1 填滿背景

在人物後方新增一個圖層，使用單一顏色填滿
背景。人物是藍色系，因此背景選擇對比色相
的黃色，製造高低變化感。

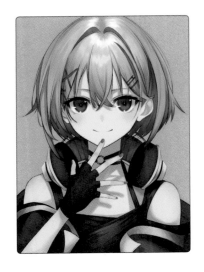

2 顯示柵格

準備拉白線時的參考線，點選〔檢視〕→〔柵
格〕，將柵格（格線）顯示出來 A。為了讓背
景看起來更清楚，需調低人物圖層的不透明度
B。

顯示柵格，確認線條
的角度與位置。

3 繪製白線

使用〔圖形〕工具〔長方形〕，以白色線條畫
出長方形。筆刷尺寸為 40，依照柵格的標示拉
出線條。

塗上鮮豔色

在背景中使用鮮艷的顏色。突出的顏色更容易在 pixiv 或 Twitter 等社群媒體上吸引目光。角色的上吊眼令人印象深刻，繪製這類角色時就能藉由背景來加強魄力。

塗上粉嫩色

使用淡雅溫和的顏色。粉嫩色跟鮮艷色不一樣，屬於比較不引人注目的顏色，可用來搭配風格較可愛的人物，畫出有柔和感的插畫。

在臉部周圍塗色

用〔長方形選擇〕工具建立四邊形的選擇範圍，並且塗上顏色。臉部周圍有顏色，人物更容易吸引觀看者的目光，不同顏色還能呈現不一樣的人物形象。

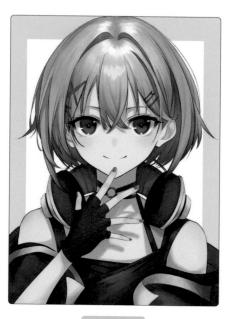

畫出外框

只在插畫的外圍上色。利用顏色做出外框讓插畫形成一種穩定感。想要統合整體畫面的時候，可以使用這個技巧。

嘗試增加元素！

添加一點元素就能提高插畫的設計感。在灰色四方形中畫出電源符號和條碼，做出標籤的設計。只需要背景色和灰色 2 種顏色就能完成。

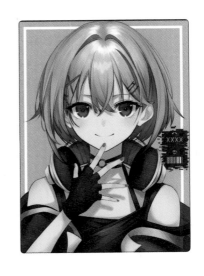

也可以在標籤的「XXXX」中加入角色的名字喔！

STEP 1 繪製長方形

先製作標籤的底色。首先，使用〔圖形〕工具的〔長方形〕，做出一個填滿灰色的長方形。接著在新的圖層中，畫出白色長方形作為條碼的底色。

STEP 2 繪製條碼

在白色長方形上加入線條，做出條碼的紋路。選擇〔透明色〕，用〔圖形〕工具〔長方形〕清除白色長方形的局部。

STEP 3 繪製圖案

依照柵格的標示，用斜線畫出一個「X」，複製 X 並調整位置。電源符號則使用〔圖形〕工具〔橢圓〕，一邊對準柵格，一邊畫圖。用〔橡皮擦〕工具擦掉上方後加入一條線，最後在標籤上方用直線組合出箭頭的圖案。

STEP 4 擦除標籤

使用〔圖形〕工具〔長方形〕，選擇〔建立線和塗色〕和透明色，隨意在上面擦除顏色，然後在周圍添加灰色四方形。為了營造數位感，添加一些暗黃和紫色斜線，兩種線條都有一點偏移。

在圖形中上色

用工具畫出圖形,不費功夫就能完成。
隨意地擺放圖形或疊加圖形就行了。

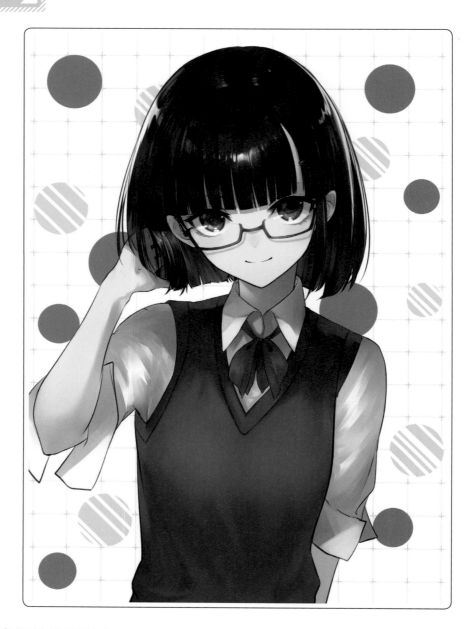

只需將畫好的圖形散開!

背景看似講究,其實只是將塗好顏色的圖形散開而已。使用〔圖
形〕工具〔橢圓〕畫出圓形並複製圓形,隨意擺一擺差不多就完成
了。作法精簡卻很好看,而且換掉顏色就能重複使用,是用途很廣
的一種背景。針對身穿制服的角色,在背景中加入十字圖案,做出
方格筆記本的意象。

重點建議

觀察整體的平衡

不同顏色的圖形彼此相鄰,可以增加畫面的協
調性。請在製作背景的過程中顯示整體畫面,
藉此確認圖形之間的距離或顏色是否偏移。

繪圖過程

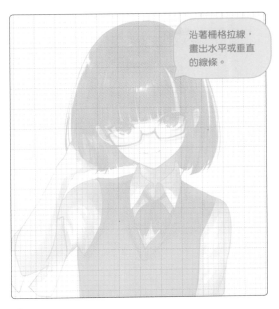

1 顯示柵格

為了在背景中加入方格筆記本的設計，請先降低人物的不透明度，並且顯示柵格。點選〔檢視〕→〔對齊到柵格〕後，就能沿著柵格畫出直線。

2 繪製十字圖案

使用〔圖形〕工具〔直線〕，一邊複製線條一邊畫出直線 A。新增〔色彩增值〕剪裁圖層，只在線條交接處的上方疊加灰色。將直線的不透明度調低之後，只有交接處的顏色會比較深 B。

3 繪製圓形

使用〔圖形〕工具〔橢圓〕，畫出灰色和黃綠色的圓形。按住〔shift〕畫圓，可以畫出正圓形。請一邊觀察整體顏色、大小、位置的平衡，一邊進行作畫。

4 畫出圓形中的圖案

在圓形的圖層上剪裁一個新圖層，選擇〔直線〕工具，在黃色圓形中畫出透明線條。一邊按住〔shift〕，一邊畫線就能畫出45°的斜線。

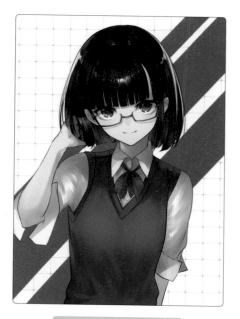

繪製單色斜線

使用〔圖形〕工具〔直線〕在對角之間拉出直線。即使只運用單一顏色，也能透過不同粗細的線條展現突出的設計感。留白處局部的三角形還能增加插畫的動態感。

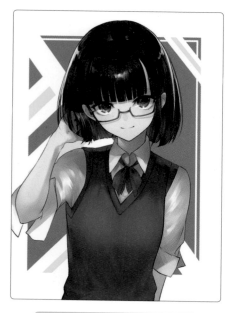

繪製強調色

畫出大大的長方形之後，在上面疊加白色線條，並在線條之間加入重要的強調色。減少強調色的上色面積，可增添插畫的起伏變化感。

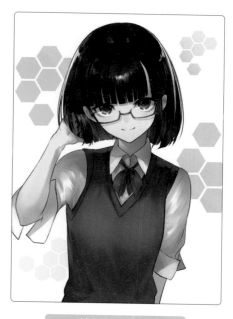

繪製蜂窩圖案

蜂窩是很適合科幻題材的圖案。這種圖案也能運用〔圖形〕工具〔多角形〕輕鬆製作。漸層效果的畫法是先在新圖層上設定〔用下一圖層剪裁〕，再塗上顏色。

在圖形中加入花紋

加入〔裝飾〕工具〔朦朧秋葉〕※圖案。運用剪裁功能在圖案中塗色，將這些圖案的圖層合併，對長方形的圖層使用剪裁功能。

試著互相疊加圖形吧！

只要將多個圓形疊在一起，就能做出看起來很複雜的背景。範例在中間的大圓上疊加了多個圓形。將圖層混合模式設定為〔除以〕，如果重疊處的灰色深度一樣的話，重疊處的顏色就會變白。

畫出不同大小的圓形，藉此營造高低變化感。

STEP 1 繪製多個圓形

準備一個〔除以〕新圖層，畫出大小不一的複數圓形。接著用剪裁圖層功能改變顏色並畫出灰色的圓形。

STEP 2 繪製大圓

依照 STEP 1 的作法，在新圖層中畫出一個灰色的大圓。圖層混合模式是〔除以〕，因此大圓與起初畫的小圓重疊處就會出現白色。

STEP 3 繪製圖案

在新的〔除以〕圖層上，由下而上畫出灰色漸層效果後，將 STEP 1、STEP 2 畫的圓形與漸層效果整理在同一個資料夾。

STEP 4 在圖案中塗色

在新的〔除以〕圖層中填滿紫色，並對資料夾使用剪裁功能，改變圖案的顏色 A。最後新增一個〔覆蓋〕圖層，加入由紅到紫的漸層效果，並使用剪裁功能 B。

使用 2 種以上的顏色

包含單色及圖形著色概念的複數顏色使用法。
運用平塗法或〔圖形工具〕之類的簡單技術，就能輕鬆繪製背景。

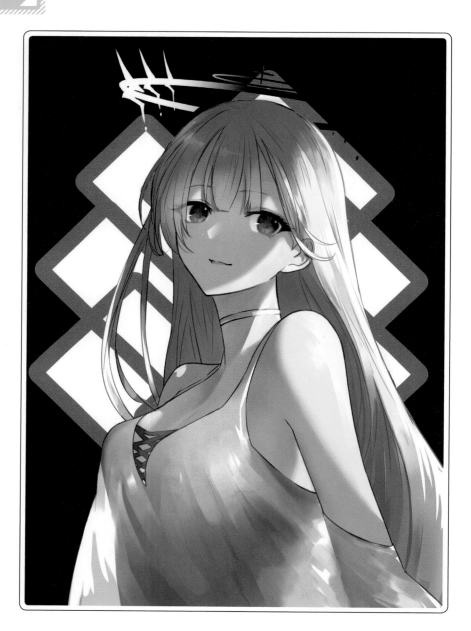

只要在圖形上增加邊框就好！

只要在單色背景上疊加圖形，並在圖形上增加邊框就行了。用〔圖形工具〕的〔長方形〕或〔直線〕就能畫出來，不需要高超的技術。範例使用的是黑、白、金 3 種顏色，使用複數顏色不僅能營造出講究的氛圍，還能運用對比色來暗示角色的雙面性。

重點建議

調整顏色的面積比例

範例的強調色是金色，強調色具有收束空間的效果。要將強調色用在重點上才能達到效果，因此請減少強調色的上色面積。

1 組合四邊形

將人物隱藏起來，選擇〔圖形〕工具〔長方形〕，做出一個金色的四邊形。長方形的〔角的圓度〕設定為 60 。將多個旋轉 45°的正方形或長方形組合起來，做出新的圖案 。

2 在背景中填滿顏色

在四邊形的圖案後方新增一個圖層，並且塗滿黑色。

3 在圖案中填滿顏色

在四邊形的組合圖案中建立選擇範圍，在中間塗滿白色。然後將人物顯示出來，確認背景色的面積在畫面中是否平衡。

繪製背景時，
不論如何還是要注意，
不能畫得比角色
還搶眼喔！

塗上 2 種無彩色

背景中有黑白 2 色，但實際上只有塗上黑色而已。角色的受光側是白色的，配合頭部的斜度斜斜地分割背景，使畫面看起來更平衡。

無彩色搭配鮮艷色

在只有無彩色的背景中增加變化，加入更鮮艷的顏色。在臉部周圍塗上搶眼的顏色，將觀看者的視線引導至臉部。用白色線條加以點綴，增加起伏變化感。

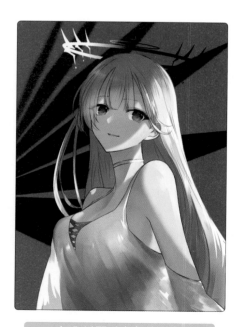

加入以羽毛意象的圖案

用〔圖形〕工具〔折線〕繪製圖案並加以排列。為了表現遠近感，以階梯式的調整方式，降低遠處圖形的不透明度，並且加強邊界的模糊感。

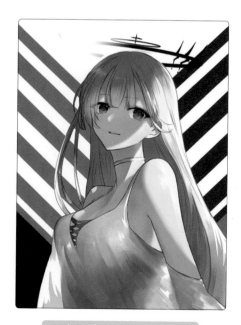

加入左右對稱的斜線

朝人物的方向拉出 2 種顏色的斜線，這種手法可以用來誘導觀看者的視線，左右對稱的背景具有增加插畫穩定感的效果。

加入複數顏色！

只要畫出粗細不一的多色線條，就能呈現出看起來很細緻的背景。運用相近的顏色及方向一致的線條，使背景產生統一感。〔顏色變亮〕圖層可以表現霓虹燈般的發光效果。

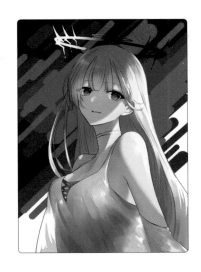

使用類似紫色、粉色、紅色的顏色，就能提高整體感。

STEP 1　加入斜線

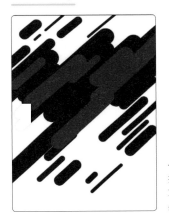

右下方需要留白，小心別畫太多線條。

使用〔圖形〕工具〔直線〕，按住〔shift〕並拉出斜斜的紫色線條。隨機加入各種不同長度或粗細的線條。運用直線填滿畫面中央，並且疊加更亮的顏色。

STEP 2　加入亮色線條

在新的圖層上畫出鮮艷的粉色線條。將塗層設定為〔線性光源〕模式，繼續疊加更鮮艷的顏色。

STEP 3　在背景的局部填滿顏色

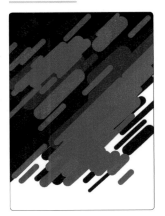

在斜線後方新增一個圖層，在左上方塗滿黑色。畫出中間夾雜斜線、分割成黑白兩部分的背景。

散開的花朵

花朵是可愛風格背景的經典元素。
還可以配合插畫的氛圍,輕輕鬆鬆改變花的位置和顏色。

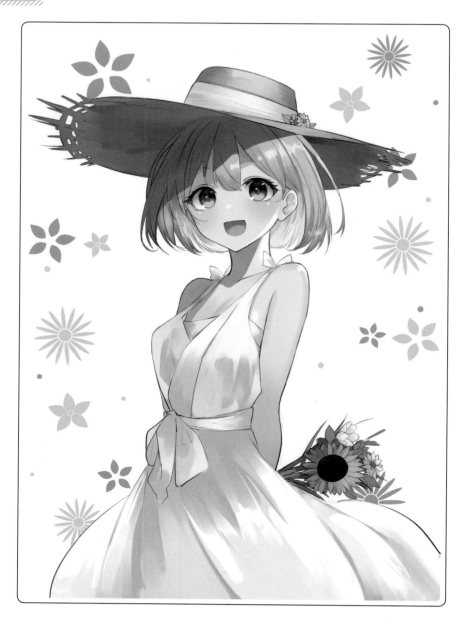

只要畫出簡單的花朵!

讓花朵散開的畫法,只要先畫出精簡的 2〜3 種花,然後複製花朵
並調整位置就行了。除了徒手作畫之外,也能運用圖形的組合來製
作花朵。改變花色還能營造不一樣的插畫氛圍,請試著尋找適合插
畫意象的顏色吧!在花朵的選擇方面,還可以找出符合角色形象的
花語,使用對應的花朵。

重點建議

檢視位置與顏色的平衡

先畫出小花再自由擺放吧!刻意增加背景的留
白空間,可以增加整體的明亮感。請觀察整體
畫面,確認色彩是否保持平衡。

繪圖過程

1 繪製花朵

用〔圖形〕工具〔曲線〕繪製花朵。畫出一條曲線 A，點選〔編輯〕→〔變形〕→〔左右反轉〕，做出一片花瓣。複製花瓣繪製成一朵花 B。

2 複製花朵，進行佈局

將畫好的 3 種花複製起來，根據整體平衡來配置花朵。也可以試著改變大小喔！

3 花朵上色

使用〔沾水筆〕工具將花塗上顏色。主要採用暖色系的黃色和粉色，並在某些地方塗藍色。

4 改成白色線稿

在選取花朵線稿的狀態下，選用白色作為描繪色，點選〔編輯〕→〔將線的顏色變更為描繪色〕，將黑色的線稿改成白色。線稿消失後，看起來更清爽。

增加點綴

在顏色相近的花中加入其他色系作為強調色，增加背景的變化感。使用角色身上的相近色（範例選用的是髮色），讓畫面更有統一性。

對角方向佈局

花朵統一集中在右上角和左下角。在對角線上做出留白空間，讓視覺集中在人物上。在整體花朵上加入漸層效果，讓背景看起來更清爽。

畫出花田

在人物的前方密集地畫出大朵的花，只需運用這個方法就可以做出花田的效果。製作方式和散開的小花一樣，先畫一朵花再複製貼上，輕鬆完成。

樹木的剪影佈局

這是可以畫出類似風景的背景繪製技巧。先畫一棵樹並複製貼上、左右翻轉、調整大小和位置就完成了。樹木不一定要用畫的，也可以描摹照片之類的參考資料。

試著畫出大朵的花吧！

在中間畫出大大的花，繪製出華麗的插畫，可以用來當作同人誌等書籍的封面或扉頁插圖。繪製花朵時不需要畫太仔細，只要將大大的花和簡單的葉子畫出來就完成了。這種呈現方式可以增加背景的統一感。

為了減少繪製大量花朵的時間，需複製花朵的圖層。

STEP 1　花朵的繪製與佈局

依照第 31 頁的作法，複製花瓣並繪製花朵。點選〔編輯〕→〔變形〕→〔自由變形〕，改變花朵的角度 A。留意角色的剪影位置，貼上花朵並蓋住剪影的周圍 B。

STEP 2　上色與複製背景

為了縮減製作步驟，只在看得到的部分上色 A。將背景的花合併成一個圖層，複製該圖層並左右翻轉。用〔高斯模糊〕稍微加強模糊感 B。

STEP 3　增加原有背景的模糊感

原有的背景也要增加模糊感。原有背景的圖層比 STEP 2 的複製圖層更前面，作畫重點在於模糊度要比較低。

STEP 4　在人物周圍添加白色

複製人物的圖層，製作白色剪影。在整個白色剪影加入模糊效果，圖層設定為〔相加（發光）〕，讓人物周圍發出白光。

散落的小物件

這種背景具有揭露人物設定的功能。
方法很簡單,只要根據主題物的形狀,畫出一個圖案再複製貼上就行了。

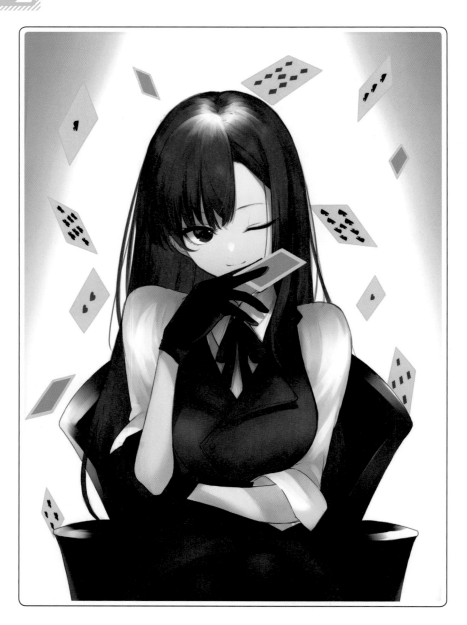

只需隨機排列圖形!

雖然乍看之下很難畫,但其實只需要將撲克牌複製變形,隨意擺放就能做出撲克牌飄落的樣子,複製菱形圖案,畫出簡單的圖案就完成了。可利用正反不一的撲克牌來增加變化感,有大有小的牌面則會突顯遠近感。將撲克牌背景用在賭徒之類的角色上,可以達到很好的視覺效果。

重點建議

運用角度變化營造動態感

為呈現卡片凌亂散落的樣子,需要改變每一張牌的角度。進行佈局時,卡片不要直放或橫放,擺出散亂感是很重要的。

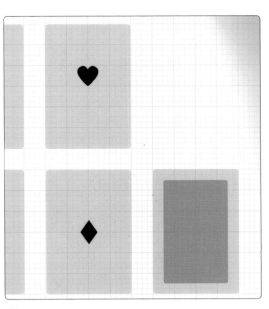

1 繪製背景

在右上方和左上方使用〔噴槍〕工具塗上灰色,做出聚光燈由上而下打在角色身上的感覺。

2 繪製撲克牌

將柵格顯示出來,使用〔圖形〕工具〔長方形〕,開始繪製撲克牌。即使只有花色沒有數字,還是能表現撲克牌的樣子。

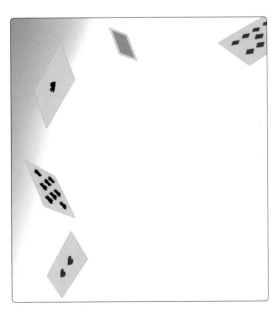

3 散落的撲克牌

可以複製花色,也可以將顏色改成紅色,做出不同種類的撲克牌。接下來,留意牌在空間中散落的感覺,點選〔編輯〕→〔變形〕→〔自由變形〕,調整卡牌的角度,改變大小以呈現前後位置,將撲克牌擺在人物周圍。

4 讓人物拿著撲克牌

顯示人物圖層,在手上畫出一張撲克牌。繪製完成後確認一下,看看周圍的撲克牌是否保持平衡。

分散的齒輪

使用〔圖形〕工具〔橢圓〕畫出圓形作為齒輪的底色,並且複製圖形。繪製 3 種齒輪圖案,做出不同的圖形組合,這種背景很適合搭配蒸汽龐克的世界觀。

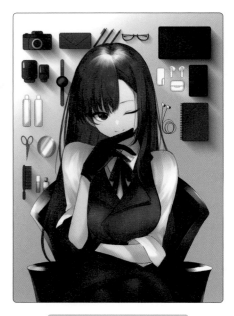

排列背包裡的物品

排列角色背包裡的物品,這樣的背景具有介紹角色設定或個性的效果,不過度刻畫才能讓背景看起來更簡潔俐落。

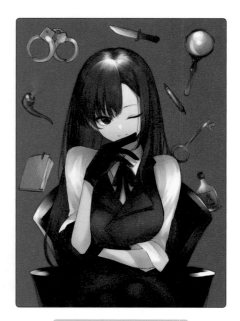

將物件放大

放大物件並分散佈局。這個方法跟排列多個小物件的方式比起來,可以更不費力地將人物設定展現出來,改變物品的角度可以讓插畫更有立體感。

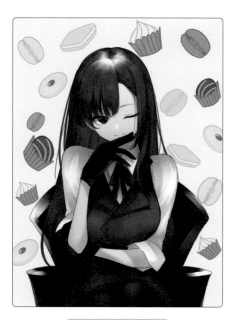

散開的點心

繪製多種點心圖案並複製貼上。點心背景不僅能襯托可愛型角色,還能搭配冷酷帥氣的角色以營造反差感。

嘗試殘影表現法！

複製 3 張第 34 頁的背景圖層作為底圖，移動圖層並做出模糊效果。這個手法可以表現出卡牌掉落時的殘影，愈後面的卡片愈模糊，看起來會更自然。

殘影的模糊效果需要分階段製作。

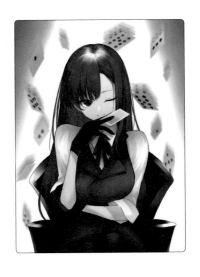

STEP 1 複製撲克牌

複製一個周圍散落撲克牌的圖層，並將圖層往上移 Ⓐ。複製最前面的撲克牌圖層，混合模式設為〔線性光源〕，提亮顏色 Ⓑ。

STEP 2 模糊化撲克牌的殘影

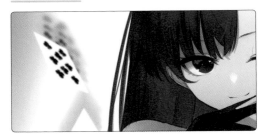

使用〔濾鏡〕→〔模糊〕→〔高斯模糊〕，將後方的複製圖層模糊化。數值以 10 為單位，愈裡面的物品愈模糊。接下來，將撲克牌圖層的不透明度調低，由前而後依序為 100、50、40、30，做出更像殘影的感覺。

STEP 3 改變撲克牌的顏色

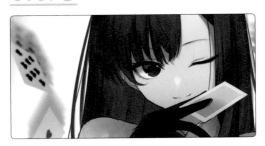

新增一個〔色彩增值〕圖層並塗滿灰色，對撲克牌使用剪裁功能，將顏色調暗。接著複製人物手上的撲克牌，圖層混合模式設為〔線性光源〕，並使用剪裁功能。選擇〔透明色〕，用〔噴槍〕工具擦除左邊的光澤。

STEP 4 調整亮度或其他細節

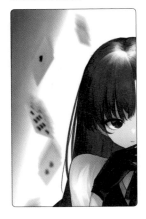

檢視整體畫面，降低整體撲克牌的不透明度。單獨加強後方撲克牌的模糊效果。最後，為了增加聚光燈的氣氛，複製一個畫面上方的灰色圖層，混合模式設為〔色彩增值〕並加深顏色。

繪製影子

影子是既簡單又適合任何插畫的背景畫法。
只需要複製人物並改變顏色，輕輕鬆鬆就能繪製出影子。

只要複製人物就好！

複製一張人物的合併圖層，移動圖層並塗滿黑色，影子製作完成。
範例為了表現出光從正面照射人物的效果，將影子畫在人物的右
側。影子可以任意移動，請試著移到不同地方，找出最自然的陰影
位置。

重點建議

注意人物與牆壁間的距離

影子看起來很清晰，代表人物距離後方牆壁很
近。繪製清楚的影子時，請意留意此觀念，不
要讓人物離牆壁太遠。

1 繪製人物的影子

製作角色的影子時，首先需要複製一張人物圖層。點選人物的複製圖層，使用〔編輯〕→〔色調補償〕→〔色相・彩度・明度〕，將明度的數值降至100。這麼做會讓複製的人物變黑色，影子就完成了。

2 調換圖層的順序

將複製圖層移到人物圖層的下層。然後使用〔移動圖層〕工具，將影子移到看得見的位置。

3 調淡影子的顏色

因為影子的顏色太深了，需要降低不透明度。範例中的不透明度調降到85。請觀察整體畫面並調整不透明度，讓背景看起來更自然。

置於光源的斜前方

將影子擺在人物的左側，做出光從右側照射的效果。配合的光源位置，在角色身上添加陰影，看起來會更自然。

影子模糊化

用〔濾鏡〕的〔高斯模糊〕增加影子的模糊感。人物身上有許多陰影細節時，後面的影子畫太清楚反而不自然，這種情況就需要用到模糊的技巧。

反轉顏色

黑色背景搭配白色影子。黑色背景很搶眼，放在 pixiv 或 Twitter 等社群媒體可發揮很好的效果，影子的顏色也可以根據角色的形象加以調整。

繪製局部陰影

只在圖形中繪製影子。用〔圖形〕工具〔長方形〕畫出圖案，在圖形圖層上面疊加影子圖層並使用剪裁功能，就能讓影子單獨顯示於圖形中。

試著表現光亮吧！

先用暗色塗滿整個畫面，然後以畫圓的方式增加中間的亮度。這個手法可以表現聚光燈從前方打在人物身上的效果，上色後還能繼續改變位置，請依照想像中的畫面加以調整。

背景亮部的顏色，是以〔噴槍〕工具暈開輪廓的方式畫出來的。

STEP1 填滿背景

在背景中塗滿暗紅褐色。新增一個〔相加（發光）〕圖層，使用大尺寸的〔噴槍〕筆刷，以畫圓的方式在中間塗上相同的顏色。

STEP2 影子的變形與模糊化

顯示人物圖層，依照第 39 頁的方法繪製影子。調整影子的位置，並使用〔編輯〕→〔變形〕→〔自由變形〕改變形狀，再用〔高斯模糊〕暈開輪廓。

逆光表現法

光從人物後方照射的背景。
想在插畫中營造嚴肅或戲劇化氛圍時，可以運用這種畫法。

只需調暗周圍的亮度！

只要讓角色的周圍更白，並調暗外圍的亮度，就能做出逆光照射下
的樣子，完成氛圍獨特的插畫。畫法很簡單，只要用灰色噴槍在四
個角落上色就行了。逆光下的臉看起來比較陰暗，因此不必在臉上
描繪細部陰影也是這種背景的優點。

重點建議

留意光的強度

灰色的深度會讓光的強度產生變化。點選〔編
輯〕→〔色調補償〕→〔亮度‧對比度〕調整
亮度，找出心中理想的顏色深度吧！

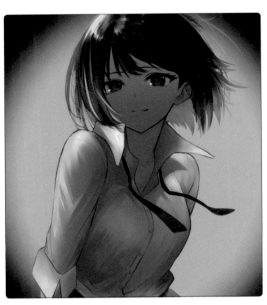

1 漸層效果設定

設定背景的漸層效果,在人物周圍上色。點選〔漸層〕工具〔從描繪色到透明色〕的顏色軸,在〔編輯漸層〕操作框中調換描繪色和透明色的位置。

2 在背景中畫出橢圓形

將漸層〔形狀〕設為〔橢圓〕並畫出橢圓形,讓四個角落更暗。需注意的是暗部不能過度遮擋到人物。

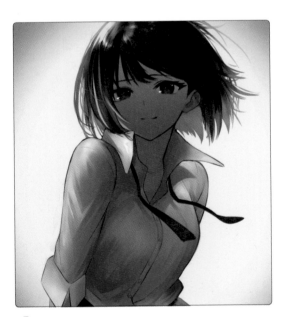

3 調整亮度等細節

點選〔濾鏡〕→〔模糊〕→〔放射模糊〕,模糊橢圓形的輪廓以融入背景A。使用〔編輯〕→〔色調補償〕→〔亮度・對比度〕調亮暗部,降低明暗對比B。

4 改變暗部的顏色

在橢圓形的圖層上方剪裁一個新圖層,將顏色改成紅褐色,讓畫面看起來更自然。最後,在橢圓形的圖層中使用〔亮度・對比度〕加以調整,提高中間的亮度。

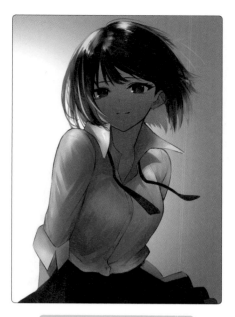

從斜下方加入逆光

在左下方留白,做出光線從左下方照射的效果。塗好顏色之後,使用〔移動圖層〕工具移動陰影,找出心中的理想位置。

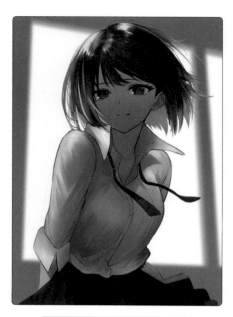

穿透窗戶的逆光

在單色背景上,使用〔圖形〕工具〔長方形〕做出窗戶透出的白光,這麼做可以表現陽光透過窗戶照射的效果,還能利用背景的顏色呈現日照的時段。

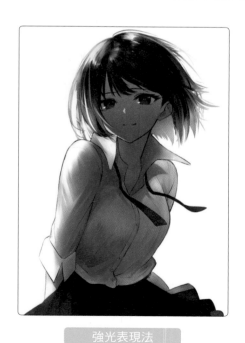

強光表現法

運用頭髮或鼻子的高光表現強光照在臉上的效果。在高光的部分,先用與皮膚相同的顏色上色,再新增一個〔加亮顏色(發光)〕圖層提亮。

舞台燈光表現

在單色背景上排列白色的圓形,以〔濾鏡〕的〔高斯模糊〕暈開邊界,將舞台的燈光效果表現出來。降低圓形的不透明度,將亮部調弱。

試著加入窗簾吧！

先用一種顏色繪製窗戶的邊框，再用別的顏色畫出窗簾吧！上色訣竅在於陽光照不到窗簾的下方要加入藍色調。增加窗框和窗簾的模糊感，可以強調陽光的強度。

整體使用黃色調，讓時間看起來像在中午。

STEP 1 繪製窗框

用〔圖形〕工具〔直線〕畫出窗框，複製該圖層並往下移，調低不透明度 Ⓐ。接著用〔高斯模糊〕功能，在最初畫的窗框上增加模糊效果 Ⓑ。將窗框被陽光照射而變模糊的感覺呈現出來。

STEP 2 繪製窗簾

用〔圖形〕工具〔橢圓〕畫出窗簾的剪影，將不透明度調低至 50％左右 Ⓐ。疊加一個窗簾的複製圖層，縮小寬度並加以變形，做出立體感 Ⓑ。

STEP 3 改變窗簾的顏色

窗簾的顏色表現溫暖的陽光從外面照射進來的感覺。剪裁一個新的圖層，使用〔漸層〕工具，將窗簾上面改成紅色調，下面則改成藍色調。

STEP 4 改變窗框的顏色

剪裁一個新的圖層，並將窗框的顏色改成黃色調。最後新增一個〔加亮顏色（發光）〕圖層，塗滿低彩度的檸檬色並疊在整個畫面上。

加入邊框

在邊緣添加邊框般的設計,增加插畫的穩定感。
在一個地方畫出邊框,複製貼上並上下左右翻轉,快速完成邊框背景。

複製畫好的線條,反轉就好!

用一種顏色在其中一個角落畫出邊框的線條,複製 3 條線條後,
將每條線條上下左右反轉移動,這樣邊框就完成了。交錯的粗線和
細線可以做出具有起伏變化感的設計。先畫簡單的樣式,後續再加
入更多設計,做出原創的邊框吧!

1 繪製細框

降低人物的不透明度,點選〔檢視〕→〔柵格〕,將柵格顯示出來,然後用〔圖形〕工具〔直線〕畫出細細的外框。範例的〔筆刷尺寸〕設定為 15.0。

2 繪製粗框

在細線外側畫出粗線外框。〔筆刷尺寸〕設定為 45.0。

3 繪製圓框

使用〔圖形〕工具〔曲線〕,在四個角落畫出圓形邊框。圓框的粗細跟粗線一樣,畫好一個圓框後,將圖形複製起來,轉動每個圖形並調整位置。

4 去除局部外框

擦除邊框中間與角落的線條。除了使用〔橡皮擦〕工具消除外,也可以建立選取範圍,點選〔圖層〕→〔圖層蒙版〕→〔在選擇範圍製作蒙版〕,將線條隱藏起來。

包圍三邊

這個技巧可以用在留白空間較多的時候,只要用〔圖形〕工具〔直線〕畫出包圍三邊的線條就能輕鬆完成,也可以在下方空白處加上角色的名字。

製作四角邊框

使用〔圖形〕工具〔長方形〕繪製邊框。可利用粗框與細框的長度變化來降低壓迫感,粗框更容易在 pixiv 縮圖中吸引目光。

以曲線增加裝飾性

雖然邊框較複雜,但一樣只要複製一部分的圖形並左右反轉就好。〔圖形〕工具〔曲線〕可以拉出漂亮的曲線,只有一種顏色也能做出多樣化的設計。

簡單裝飾

〔圖形〕工具〔直線〕搭配徒手繪製的圖形。改變局部線條的粗細,加強設計中的層次變化感。先做好一個裝飾,複製反轉圖形就完成了。

加入一些花紋吧！

加入符合角色形象的花紋可以提高插畫的質感，範例使用的是以音符為主題的圖案組合。在四方形的底層外框上加入曲線圖案，讓統一感更明顯。

只在一個地方繪製外框，並且複製貼上。

STEP 1　畫出粗略的外框

先在一個地方畫出外框，最後再複製貼上。一開始先粗略地畫出框線吧！此範例已事先設計好上面的圖案了，因此需在畫框線時意識到角落、曲線、曲線尾端的形狀。

STEP 2　繪製邊緣的花紋

從邊框的下方開始繪製花紋。覺得徒手作畫很困難的話，請善用〔圖形〕工具的〔曲線〕功能。利用粗線和細線做出變化感，配合圖案畫出弧形的線條尾端。

STEP 3　增加花紋

搭配更多粗線或細線，來增加設計的密度。這時可以沿著剛開始畫的草稿作畫。

STEP 4　增加與複製花紋

繪製上方的中間區塊。添加線條時需意識到左右反轉後的效果，以免邊框內側的元素過多。最後複製一個邊框圖層，點選〔編輯〕→〔變形〕→〔左右反轉〕，反轉花紋並合併圖層，再複製一次並〔上下反轉〕，繪製完成。

利用文字工具添加文字

在背景中加入文字的方法介紹。
依照 CHAPTER1 的講解內容，試著搭配有顏色的圖形和文字吧！

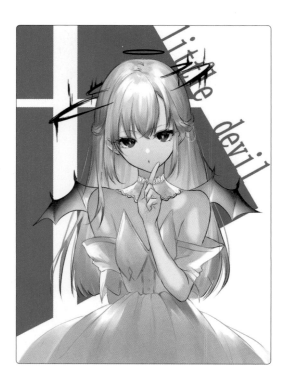

一起構思圖形和文字的佈局吧！

在背景中加入圖形與文字，只有一種顏色也能讓畫面更好看。圖形和文字呈現同樣的斜度，看起來更俐落。

試著加入一些符合角色形象的詞彙吧！

應用技能

◎ 利用〔圖形〕工具在背景中上色
▶ P.23

1│繪製方形

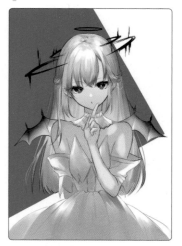

使用〔圖形〕工具的〔長方形〕，在背景中畫出粉紅色的四方形。畫好之後，旋轉改變角度。

2│在四方形中加入十字線

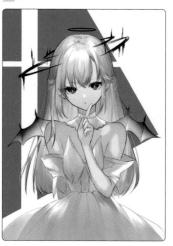

使用〔圖形〕工具的〔直線〕，在四方形中加入十字線。點選〔透明色〕，將十字的部分改成白色，讓圖形更明顯。

3│加入文字

用〔文字〕工具在畫布上輸入文字。打好文字後，配合四方形的斜度，旋轉調整文字的位置。

CHAPTER 2
材質與效果

材質與效果的使用方法解説，
教你如何運用軟體內建的素材，或是陽光、火焰等效果。

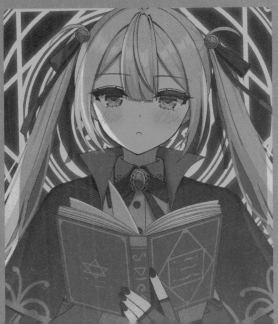

圖像素材的使用方法

本章將善用軟體的內建圖像製作背景。
這裡主要講解的是素材的使用方法。

圖像素材的基本用法

圖像素材的使用方法

圖像素材可以貼在插畫中使用。素材的用法
非常多元，可以表現質感，也可以當作花樣
或風景。素材可以很輕易地提高插畫的質
感，請一定要使用看看。

重要圖像素材的使用範例

質感

可根據不同的材質，表現布料、金屬等
物品的質感。材質表現法是最常用的素
材用法。

花紋、圖樣

難以徒手作畫的花紋或圖案，可以用圖
像素材代替。

風景

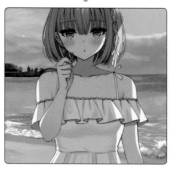

有些素材只要貼上去就能將風景表現出
來。在風景的繪製上有困難時，可以用
看看這個方法。

圖像素材的取得方法

使用附件素材

CLIP STUDIO PAINT PRO 一開始就有附上許多圖像素材。請在〔素材〕的面板中檢視素材，選用符合插畫意象的素材吧！

搜尋既有素材

很多時候，CLIP STUDIO PAINT PRO 的標準內建素材無法將我們想要的畫面呈現出來，遇到這種情況時，請試著自己尋找素材吧！網路上有大量的素材資源。

在 CLIP STUDIO ASSETS 素材庫中尋找

CLIP STUDIO PAINT PRO 銷售商株式會社 CELSYS 經營的服務之一。素材庫備有非常多種素材，先在這裡尋找喜歡的素材吧！素材庫不僅有付費素材，也有很多免費素材。

在素材網站中尋找

如果素材庫裡找不到想要的素材，那就上網搜尋看看，應該會找到很多素材網站喔！各家網站的使用規範各不相同，這點必須多加注意。相信你一定能找到喜歡的素材。

自行製作

無論如何都找不到想要的素材，或是在著作權方面有疑慮時，自行製作也是一種方法。自行拍攝的照片也可以做成素材，從頭開始自行製作的話，就能做出心目中的理想素材了。

自製素材

平時多拍一些照片，需要時就能派上用場喔！

▨ 顏色表現

3 種顏色表現法

圖像中有「彩色」、「灰階」及「黑白」3 種顏色表現法。請記住它們各自的特性並加以活用吧！插畫主要會用到的是「彩色」和「灰階」畫法。「黑白」表現法大多用在漫畫的繪製上。

彩色	灰階	黑白

泛指有顏色的（有彩色）圖像。重要的插畫大多會以彩色的方式呈現。

圖像中只運用黑白之間的明暗變化。CLIP STUDIO PAINT PRO 可表現出 256 階段的顏色。

只用黑白兩色呈現的圖像。又稱為「黑白二階」或「黑白二值」畫法。

改變設定

CLIP STUDIO PAINT PRO 可以設定整個圖層的顏色呈現方式。原則上，此功能的用途是將彩色影像改成灰階或黑白影像，畢竟灰階或黑白影像原本是沒有顏色的，轉成彩色之後並不會自動出現顏色。

在圖層屬性中進行更改。

原本的彩色影像	改成灰階影像	改成黑白影像
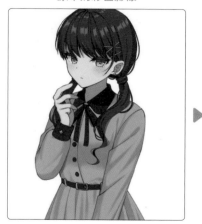	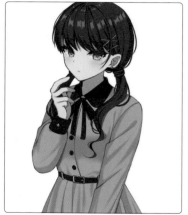	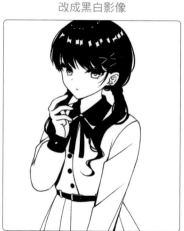

彩色素材的使用方法

彩色素材可用來繪製全彩插畫或漫畫。素材本身已經有顏色，因此可以快速做成背景或花紋，是相當方便的工具。另一方面，好用的程度卻比灰階素材稍差一點。

灰階素材的使用方法

灰階素材是用途很廣的一種素材。CLIP STUDIO PAINT PRO 有提供很多種類的素材，例如材質或風景素材等。雖然灰階素材沒有顏色，但可以用剪裁蒙版等功能自由添加顏色，因此是相當好用的素材。

黑白素材的使用方法

黑白素材大多被用在漫畫的製作上。由於許多漫畫是由黑白素材製作而成，因此素材幾乎都是漫畫專用的網點。雖然也能用在全彩插畫中，但它是只能表現黑白色的素材，因此經常出現不搭的情況。

使用附屬彩色素材

貼上軟體原本內建的素材是很快速的背景製作技巧。
趕時間時還能對素材進行加工處理，製作出很講究的插畫背景。

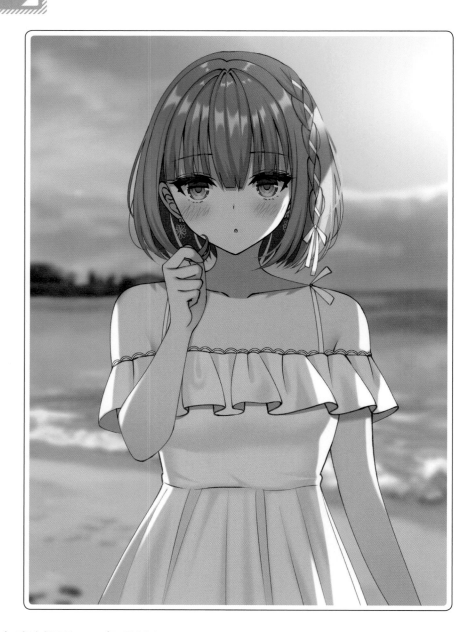

只要貼上素材再加工處理就好！

使用附屬背景素材時，什麼都不用畫就能完成背景製作。範例的作
法是貼上背景素材並增加模糊感，然後加入陽光再進行顏色加工。
如此一來，背景與角色會融合出統一感。使用花紋素材時，在素材
中添加符合角色形象的顏色，讓整體看起來更有一致性。

重點建議

加入自然光

使用寫實的風景素材時，請加入陽光或月光之
類的自然光。這麼做可以避免背景過於突出，
看起來會更立體自然。

繪圖過程

1 加入背景素材

點選人物的圖層，從〔素材〕面板→〔Color pattern〕→〔背景〕中選擇〔海_01〕，接著點選〔將選擇中的背景貼入畫布〕。貼上素材後，拖放調整素材的大小和位置。

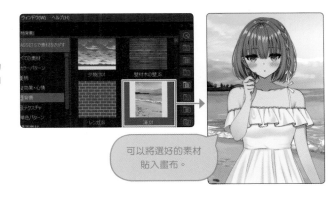

可以將選好的素材貼入畫布。

2 素材模糊化

為了將人物突顯出來，需要加強背景的模糊感。使用〔圖層〕→〔點陣圖層化〕，將素材圖層改成點陣化圖層。點選〔濾鏡〕→〔模糊〕→〔高斯模糊〕，並且調整〔模糊範圍〕。

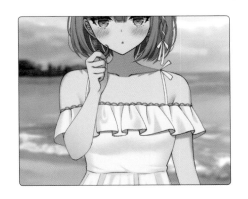

3 加入陽光

在右上方使用漸層工具，將陽光表現出來。新增一個〔相加（發光）〕圖層，使用〔漸層〕工具加入淡褐色的漸層效果，漸層朝斜下方逐漸變弱。

利用〔相加（發光）〕圖層的淡褐色來呈現陽光。

4 融合角色與背景

配合陽光在人物上畫出逆光效果。在一個〔色彩增值〕新圖層中塗滿咖啡色，對人物使用剪裁功能，讓人物看起來更暗 Ⓐ。接著新增一個〔加亮顏色（發光）〕圖層，用〔噴槍〕工具〔較強〕※畫出白光 Ⓑ。

其他變化

調整素材大小

使用花朵圖案的素材就能營造華麗感。顏色不變,縮小圖案。貼素材時,可以用拖放的方式馬上放大或縮小圖案。

調淡素材的顏色

針對形象較可愛的角色,搭配合適的花紋素材。因為顏色有點太深了,於是將圖層模式改成〔覆蓋〕,將素材的顏色調淡以呈現柔和感。

改變素材的顏色

在素材圖層上方新增一個〔覆蓋〕圖層,並使用剪裁功能,將素材改成粉紅色。這個方法可以快速改變整體畫面的顏色。

星空表現法

在新的〔色彩增值〕圖層中加深背景上半部的顏色,接著新增一個〔相加(發光)〕圖層,調亮背景下半部,做出層次變化感。在素材中加上一些巧思,就能提高背景的質感。

+α 升級！

試著疊加素材吧！

將兩種以上的素材組合起來，可以做出符合插畫意象的背景。範例使用夜空與圍欄素材製作夜晚的屋頂。將圍欄的顏色改成黑色，加入月光及建築物的燈光，營造出夜晚的感覺。

月光與建築物的燈光夾在夜空與圍欄圖層的中間。

STEP 1 貼上 2 個素材

〔素材〕面板→〔Color pattern〕→〔背景〕，選擇〔Night sky 05_with distance view〕與〔walling wire mesh fence_IS〕，將素材貼到畫布上。調整大小和位置，並將圖層點陣化。

STEP 2 改變圍欄的顏色

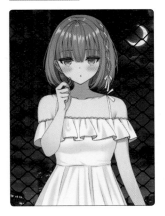

將圍欄的顏色調暗，可展現月光的逆光效果。新增一個〔色彩增值〕並填滿黑色，對圍欄圖層使用剪裁功能。

STEP 3 加入月亮和建築物的光

在夜空圖層上方新增一個〔相加（發光）〕圖層。在月亮中用〔噴槍〕工具〔亮部〕※加入偏黃的橘色，在建築物上加入偏紅的橘色漸層色調。

STEP 4 讓人物融入其中

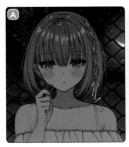

新增〔色彩增值〕圖層並塗滿灰色，對人物使用剪裁功能，將人物調暗 A。接著在一個新的〔加亮顏色（發光）〕圖層中，用〔噴槍〕工具〔較強〕※加入白光，並且降低不透明度 B。

59

使用附屬的單色素材

使用灰色的單色素材並改變顏色,就能輕輕鬆鬆繪製背景。
同一種素材也能運用不同大小、角度及顏色改變氛圍。

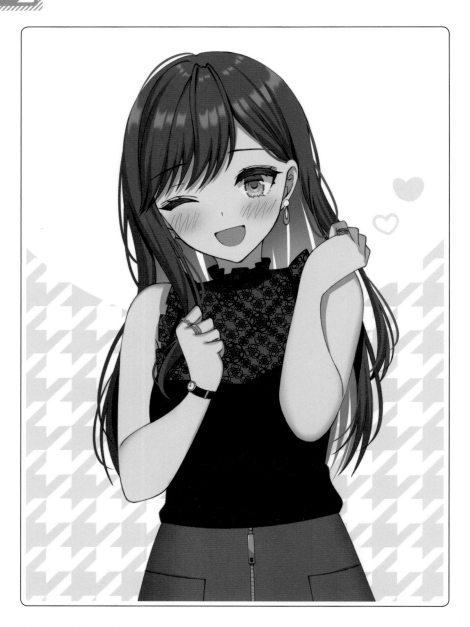

只要貼上素材,改變顏色!

將內建的單色花紋素材貼上去,換成喜歡的顏色就完成了。在圖層
上塗滿任一種顏色並使用裁剪功能,就能單獨在灰色區塊上色。單
色花紋是很方便的素材,跟彩色素材比起來,換色的自由度更高。
不一定要整張貼上去,也可以局部使用素材。

重點建議

調整大小和角度

素材的用法並不是直接貼上去,而是要透過變
換各種大小或角度,做出接近心中理想畫面的
背景。還可以利用素材疊加、降低不透明度的
方式調整深淺度。

繪圖過程

1 貼上千鳥格素材

點選人物的圖層，選取〔素材〕面板→〔Monochromatic pattern（單色圖案）〕→〔Houndstooth（千鳥格）〕，將素材貼在畫布上。貼上素材後，拖曳調整大小和位置。

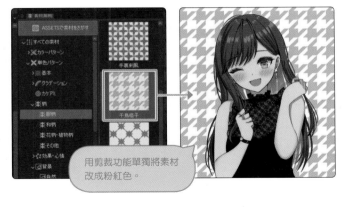

用剪裁功能單獨將素材改成粉紅色。

2 改變素材顏色

在素材圖層上剪裁一個塗滿粉紅色〔普通〕的圖層。這麼做就能將圖案的局部改成粉紅色。

將選好的素材貼上去。

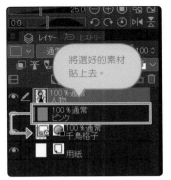

3 畫出圓形

在周圍增加白色，將視線集中在人物的臉上。在新的圖層中使用〔圖形〕工具〔橢圓〕，畫出一個白色的圓形。一開始先畫一個小圓 A 再調整大小，畫起來會比較簡單 B。

4 畫出心形

在單一區塊中畫出愛心。選用跟剪裁圖案一樣的粉紅色，用〔沾水筆〕工具〔G筆〕上色，讓角色散發出更可愛的氛圍。

其他變化

局部保留素材

先塗滿紫色，再用〔圖形〕工具〔長方形〕在上下方畫出白色，並且剪裁素材的圖層。運用局部的素材將視線引導至角色身上。

反轉素材

在一個圖層中塗滿灰色並疊加素材。上下反轉素材以增加周圍的俐落感，將視線集中在角色的臉上。

改變素材的角度

在一個圖層中塗滿粉紅色並疊加素材。使用〔編輯〕→〔變形〕→〔旋轉〕，改變素材的角度。因為顏色太淡了，於是複製疊加了 3 張圖層。

做出漸層色調

在素材上方新增一個塗滿單色的圖層，並利用剪裁功能改變顏色，然後加入漸層效果。漸層色調可以做出比單一色調更華麗的背景。

+α 升級！

嘗試拍立得風格！

使用一個新的圖層，對內建的單色素材進行加工，做出類似拍立得照片的時尚插畫。只要改變圖層的〔混合模式〕就行了，不需要困難的操作技巧。

增加整體的淺藍色調，製作拍立得風的背景。

2

材質與效果

使用附屬的單色素材

STEP1 加入校舍素材

選擇人物的圖層，點選〔素材〕面板→〔Color pattern〕→〔MM03-校舍-K02-夜〕，貼在畫布上。貼好素材後，拖曳調整大小及位置。

STEP2 融入背景

為了繪製出照片的效果，在人物和背景上增加水藍色調，使畫面更加融入。新增一個〔小光源〕圖層，在上面填滿水藍色。

STEP3 加強背景的水藍色

剪裁圖層，只增加背景的水藍色調。

稍微加強背景中的水藍色調，做出照片的感覺。在素材圖層上新增一個〔濾色〕圖層，塗滿水藍色並使用剪裁功能。如此一來，角色和背景的色調會統一。

STEP4 添加外框和塗鴉

在一個新的圖層中塗滿白色，使用〔圖形〕工具〔長方形〕，讓中央區塊變透明，類似拍立得的白色邊框就完成了。最後，用〔沾水筆〕工具〔G 筆〕畫出油性筆的質感，加入塗鴉的文字或插圖。

加入光亮的效果

利用〔圖形〕工具或〔毛筆〕工具來表現光亮的技法。
先貼上內建的風景素材，再暈染出自然的背景。

只要畫出圖案，增加發光效果！

暈開內建的風景素材，並在上面疊加〔圖形〕工具〔多角形〕就行
了。將圖層設定為〔相加（發光）〕，就能將陽光照射進來的感覺
表現出來。建立 2 個六角形的圖層，疊加圖層並降低不透明度。
當只有背景看起來太單調時，這個方法可以讓畫面瞬間變華麗感。

> **重點建議**
>
> ### 添加細微的光
>
> 使用〔裝飾〕工具〔閃爍 C〕※，試著添加一
> 些細微的光吧！在空曠的地方增加光亮，降低
> 六角形的突兀感，讓整體看起來更統一。

1 貼上素材，加入陽光

選擇〔素材〕面板→〔Color pattern〕的〔河川 _ 夕陽〕，將素材貼上畫布，調整大小和位置。將圖層點陣化，在整體加上模糊效果 ，準備一個新的〔相加（發光）〕圖層，在右上角增加白色漸層，表現出太陽光 。

2 繪製六角形的光

新增 2 個〔相加（發光）〕圖層，用〔圖形〕工具〔多角形〕畫出白色的六角形。降低每個圖層的不透明度，讓背景穿透過去。疊加其他圖層的六角形就能讓重疊的部分發出白光。

3 繪製飄散的微小光芒

使用〔噴槍〕工具〔飛沫〕，在空曠的地方四處添加細小的白光。降低不透明度，融入背景和六角形的光芒。只畫六角形的光感覺會太突出，這個方法可以讓整體看起來更融入。

4 添加閃亮光芒

使用〔裝飾〕工具〔閃爍 C〕※，加入大一點的閃光，這樣就能將夕陽下閃閃發光的感覺呈現出來。

加入光線

在新的〔相加（發光）〕圖層中，使用〔沾水筆〕工具〔光滑水彩〕※畫出斜斜的線條，呈現正午的強光。用橡皮擦擦過線條的尾端，讓線條看起來更像陽光。

讓角色周圍發光

複製角色的圖層，將顏色改成白色並暈開顏色。將複製圖層的模式設為〔相加（發光）〕，周圍的發光效果讓角色看起來更突出。

強烈光源的表現法

新增一個〔相加（發光）〕圖層，畫出黃色的半圓形之後，再疊加白色的半圓形作為高光。然後只要加上細小的光芒與光線就完成了。簡單的作法就能表現出閃爍的光芒。

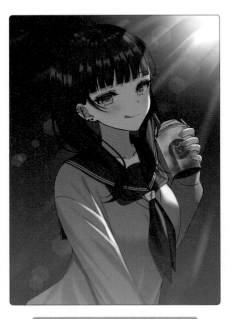

現場演唱會的背景

用暗色調填滿背景，由上而下加入紫色的漸層，將地板的反光表現出來。光源的部分則新增一個〔相加（發光）〕圖層並加入紫色漸層。

加入紙花吧！

在演唱會現場的插畫中加入紙花，增添背景的氣氛，只要先用〔沾水筆〕工具畫出紙花再暈開就行了。將紙花的圖層夾在填色背景與下方紫色圖層之間，看起來會更自然。

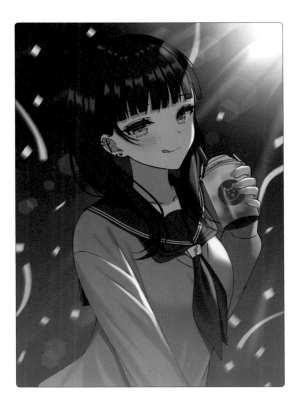

加強紙花的模糊感，做出飄散的感覺。

STEP1 繪製紙花

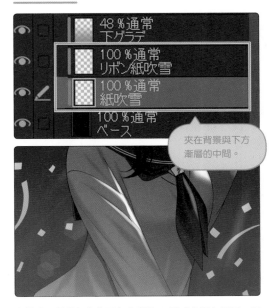

夾在背景與下方漸層的中間。

在塗滿一種顏色的背景上方新增 2 張〔普通〕圖層，用〔沾水筆〕工具〔G 筆〕畫出四方形的紙花和緞帶型紙花。

STEP2 表現紙花的動態感

為了表現出紙花飄落飛舞的樣子，點選〔濾鏡〕→〔模糊〕→〔移動模糊〕，朝斜下方增加模糊效果。

繪製磁磚材質

原創圖案的背景製作方法。
製作完成的素材還能活用在其他插畫上，相當方便好用。

只要製作素材，貼上去就好！

用〔圖形〕工具繪製三角形，並且存成透明背景圖像，之後只要讀取圖像就能將三角形當作圖案貼上去，接著調整大小、改變顏色就大功告成了。靠這些步驟就能製作出用途廣泛的原創素材，請試著改變顏色或大小，將素材運用在各式各樣的插畫中。

重點建議

多種圖形組合

即便都是三角形，還是可以透過不同大小、形狀的組合，做出看起來很講究的圖案。中間留白與填滿顏色的圖形組合也能做出很好的效果。

繪圖過程

1 製作素材

使用〔圖形〕工具〔折線〕，用黑色畫出 5 種不一樣的三角形。點選〔檔案〕→〔保存〕，將畫好的三角形存成 PNG 檔。

2 貼上圖樣

點選〔檔案〕→〔讀取〕→〔從圖像到圖樣〕，選擇已儲存的三角形。新增一個素材圖樣的〔普通〕圖層 A，配合角色調整圖樣的大小 B。範例稍微將圖樣放大了。

3 改變素材的顏色

在素材圖層上剪裁一個新的〔普通〕圖層，在三角形中塗色。先在所有三角形中填上水藍色，再將一部分的三角形改成粉紅色和黃色 A。填滿水藍色後，用〔沾水筆〕工具快速塗上粉紅色和黃色 B。

在圖樣的後面塗色

使用經典的圓點圖案並更改顏色。在背景中塗上紅、白、藍 3 種顏色，接著將圓點改成淡黃色，圖層混合模式設為〔覆蓋〕，製作完成。

壁紙表現法

在背景中塗滿顏色並貼上素材圖案，將花紋改成淡色。新增一個〔色彩增值〕圖層，下方加入暗色的漸層效果，加強背景的立體感。

類似電影膠卷的設計

填滿背景顏色並貼上素材圖案，加上一個填滿紫色的剪裁圖層，改變背景顏色。在上面疊一個圖層，用〔圖形〕工具〔長方形〕在上下端畫出黑色。

局部留白的花紋

貼上花紋素材，在畫面中央用〔圖形〕工具〔長方形〕畫出白色，只保留上下方的花紋。分別在上面和下面建立剪裁圖層，畫出不一樣的顏色。

+α 升級！

試著改變素材的貼法！

雖然範例看起來是由多個素材組成的背景，但其實只有使用一種素材。只要改變素材的大小或顏色，就能利用相同的花紋呈現不同的樣貌。像範例這樣活用一部分的素材，就能做出疊加貼上紙膠帶的背景設計。

試著改變素材的角度或不透明度吧！

<div style="text-align: right">

2 材質與效果

繪製磁磚材質

</div>

STEP 1 拉出膠帶線條

用〔圖形〕工具〔直線〕畫出水藍色和粉紅色的線。為了在每條線上黏貼素材並進行加工，需要將線條分別畫在不同的圖層中。

STEP 2 將素材當作圖樣黏貼

依照第 69 頁的方法，將事先做好的素材 A 做成圖樣後貼上去。對著黏貼素材的圖層使用剪裁功能，調整每個圖樣的大小和角度 B。相同的素材也能做出不一樣的感覺。

STEP 3 改變素材的顏色

在選取素材圖層的狀態下點選〔鎖定透明圖元〕，單獨更改素材局部的顏色。只降低最下方粉色區塊的素材不透明度，使剪裁的粉色線條淡淡地透過去。

71

製作閃亮亮的材質

閃閃發光的背景特別適合女孩子的角色。
改變顏色或閃爍效果的大小，就能營造各式各樣的氛圍。

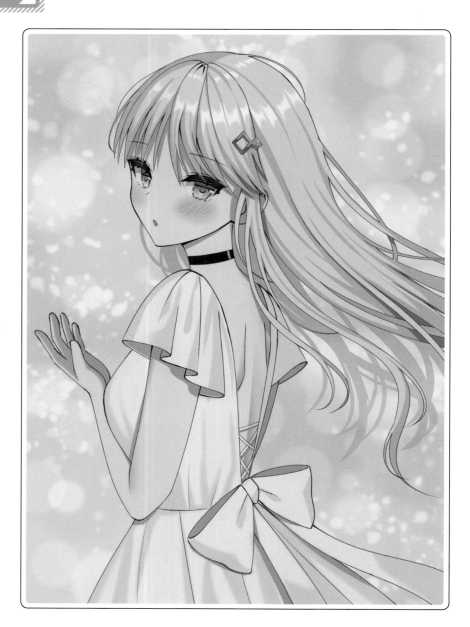

只需利用工具畫出閃亮效果！

閃亮亮的背景只需使用〔圖形〕工具或〔噴槍〕工具繪製即可。背景之所以看起來閃閃發光，是利用〔相加（發光）〕圖層混合模式的效果，在上面疊加一些淡淡的顏色就能做出柔和的背景。同樣的手法也能透過調整背景顏色或閃光的形狀、大小、用量，改變畫面的氛圍。

重點建議

選用符合想像的顏色

一起決定色彩的使用方式，將目標意象呈現出來吧！多種淡色可用來營造柔和感，在單色背景中疊加同色系的閃爍效果，可讓背景更有一致性。

 繪圖過程

1 在背景中填滿顏色

使用〔圖形〕工具〔橢圓〕畫出粉色調的紅、
藍、黃、綠等顏色,將圓形隨意加入背景中。
這時需將背景填滿,不能留下空隙 Ⓐ。接著使
用〔高斯模糊〕暈開整體 Ⓑ。

2 畫出圓形的光暈

新增 2 個〔相加(發光)〕圖層,畫出白色的
圓形。將每個圖層的不透明度調低,使背景的粉
彩色穿透圓形 Ⓐ。接著將 2 張圖層的圓形暈開
Ⓑ。如此一來,就能表現出更加柔和的光。

3 加入細小的閃爍效果

添加白色和黃色的細小閃爍效果。準備 2 個
〔相加(發光)〕圖層,使用〔噴槍〕工具
〔飛沫〕分散上色。將圖層分成白色和黃色,
降低 2 個圖層的不透明度 Ⓐ,最後將光點暈開
Ⓑ。

繪製細小的閃爍效果

在粉紅色背景上疊加一個〔普通〕圖層,使用〔噴槍〕工具〔飛沫〕畫出四散的紫色和藍色飛沫。再新增一個〔相加(發光)〕圖層,在各處添加白色與黃綠色的飛沫。

疊加多種顏色與閃爍效果

在藍色背景的各處塗上水藍色與白色。在上方疊加 2 個畫了白色圓形的〔相加(發光)〕圖層,以及 1 個有藍色圓形的圖層,畫出四散的飛沫並將每個圖層暈開。

不用模糊效果,突顯閃爍光芒

使用〔噴槍〕工具〔亮部〕[※],在紫色背景的各處塗上藍色。在上方疊加 2 個畫有白色飛沫〔相加(發光)〕的圖層,將 2 張圖層調成不一樣的不透明度,接著疊加 1 個畫有綠色飛沫的圖層。

疊加多個閃爍圖層

在粉紅色背景上疊加一個圖層,在該圖層中畫出模糊的藍色、紫色、粉色飛沫。最後建立一個〔相加(發光)〕圖層,畫出四散的白色飛沫再暈開。

讓圖案閃閃發亮吧！

圖案素材上剪裁閃爍材質，製作出閃閃發亮的花朵圖案。閃爍材質的白色面積很大的話，圖案也會變太白。因此請使用白色較少的材質製作。

放大背景圖案吧！

STEP1 散開的櫻花圖案

放大筆刷尺寸。

※包含初始化工具中沒有的效果。

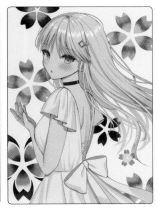

使用〔裝飾〕工具〔櫻花圖案〕※，在背景中加入散開的黑色櫻花圖案。

STEP2 在圖案中貼上材質

原本的櫻花圖案顏色太淡，即使貼上閃爍材質還是看不清楚，於是這裡先複製疊加櫻花圖層，以增加櫻花的深度 Ⓐ。先將櫻花圖案的圖層合併起來，在櫻花的圖層上，剪裁事先做成背景素材的閃爍材質，使閃爍效果單獨顯現在櫻花的範圍中 Ⓑ。

製作火焰效果

非常適合火焰系角色的背景。
內建工具就能夠畫出火焰的形狀,新手也能輕鬆完成。

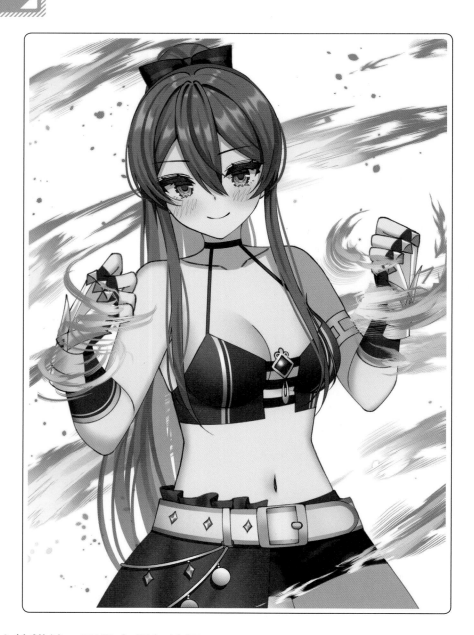

先用沾水筆描繪,再疊上顏色就好!

只要使用內建工具畫出火焰的形狀,就能做出火焰底色,然後在火焰上疊加其他顏色,周圍加上飄散的火花就完成了。火焰重疊的地方,需在背景的火焰上疊加白色以調淡顏色。改變火焰的顏色還能畫出藍色火焰,請試著配合角色形象做出不同的變化吧!

重點建議

想像火焰的顏色

不能只用紅色一種顏色繪製火焰,還要搭配黃色或其他顏色喔!在中心區塊塗上黃色,愈靠近外側的顏色愈紅,才能畫得更像火焰。

繪圖過程

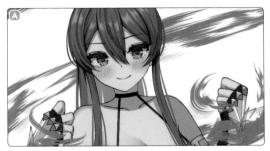

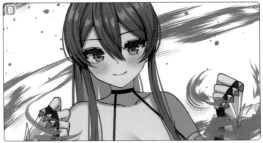

由前而後依序為黃色漸層、中間黃色區塊以及紅色漸層。

1 繪製火焰與火花

用〔裝飾〕工具〔火焰〕※畫出作為底色的橘色火焰 🅐。這時需準備 2 個圖層，在人物的前面和後面繪製火焰。接著用〔噴槍〕工具〔飛沫〕在空白處加上四處飄散的火花 🅑。

2 繪製火焰的黃色區塊

新增一個〔相加（發光）〕圖層，對火焰底色使用剪裁功能，用〔沾水筆〕工具〔光滑水彩〕※畫出黃色區塊的火焰。再疊加一個〔相加（發光）〕圖層，用〔噴槍〕工具〔亮部〕※（工具設定為〔普通〕）做出黃色漸層效果。在火焰底色上方新增一個圖層，在火焰的前端用〔亮部〕※畫上紅色。

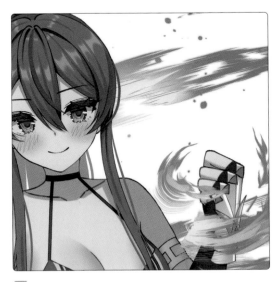

3 加上火焰的輪廓

複製一個最初製作的火焰底色圖層，將顏色改成深橘色。接著使用〔濾鏡〕→〔模糊〕→〔高斯模糊〕模糊化，做出火焰的邊緣線，圖層放在火焰底色圖層的後面。

4 與背景融合

在火焰重疊的地方，使用〔亮部〕※筆刷在後方火焰上塗白色。這麼做可以加強火焰的前後差異，使火焰更融入背景。

製作水的效果

可用於水系能力使用者，或是居住在水邊的角色。
推薦這款不必繪製線稿，可以迅速完成的背景。

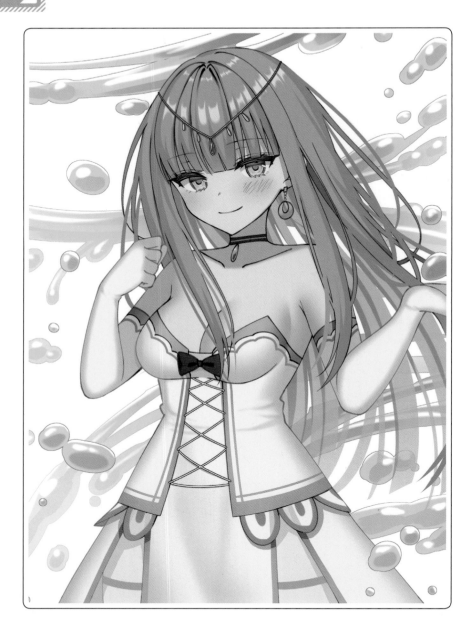

只需用沾水筆工具繪製底色！

運用平常習慣的〔沾水筆〕工具就能畫出水的形狀，只要在周圍加
上水花，畫出水的輪廓就大功告成了。反射的白光則要在〔相加
（發光）〕圖層中繪製。水的輪廓並非徒手繪製，而是先建立水的
底色選擇範圍再上色，方法十分簡單。

重點建議

利用弧度營造水的氛圍

水是沒有形狀的流動型態，作畫時要小心避免
水呈現直線行進的樣子。將尾端和水花的水滴
畫圓一點，看起來會更像水。

繪圖過程

1 繪製水和陰影

用水藍色畫出水的底色 。前面飛濺的水花和後面水的底色，分別使用不同的圖層。剪裁一個新的〔色彩增值〕圖層，用〔沾水筆〕工具〔光滑水彩〕※及〔噴槍〕工具〔亮部〕※（工具設定為〔普通〕）畫出陰影 。

2 添加更亮的水藍色

在水的底色圖層上剪裁一個〔相加（發光）〕新圖層，用〔亮部〕※疊加更亮的水藍色 。然後疊加一個〔普通〕圖層，在局部疊加更淡的水藍色 。

3 畫出水的高光

新增一個〔相加（發光）〕圖層，添加白色的高光。這樣不僅更像水，還能增加背景的層次感。

4 畫出水的輪廓

複製一個水的底色圖層，建立選擇範圍。點選〔選擇範圍〕→〔擴大選擇範圍〕，〔擴大寬度〕設定為2px。將顏色改成暗藍色，畫出水的輪廓 。最後在水重疊的地方用〔亮部〕※在後面的水上塗白色 。

製作雷電效果

畫出鋸齒線條並加工修飾,輕輕鬆鬆完成背景。
底層不需要畫陰影,因此可以馬上做出來。

只需對雷電底色進行加工!

用普通的〔沾水筆〕工具繪製雷電的底色,疊加顏色並加上輪廓就
完成了。不需依照第 76 頁火焰效果的畫法繪製陰影,畫起來更輕
鬆。在黃色的底層雷電上用其他筆刷疊加黃色,增加整體的變化
感,使畫面更有起伏層次。

重點建議

留意直線

整體需以直線組成,一起畫出更像雷電的形狀
吧!重點技巧是不同粗細的線條、鋸齒狀的線
條,以及分支交錯的線條。

1 繪製雷電的底色

使用〔沾水筆〕畫出淡黃色的雷電底色 A。為了讓畫面更清楚,將背景調成黑色。接著剪裁一個新的圖層,用〔噴槍〕工具〔亮部〕※(工具設定為〔普通〕)在各處疊加更深的黃色 B。

2 畫出雷的輪廓

複製雷電的底色圖層,建立選擇範圍。點選〔選擇範圍〕→〔擴大選擇範圍〕,〔擴大寬度〕設定為 10px。將顏色改成橘色並做出雷電的輪廓,再用〔高斯模糊〕暈開。

3 在輪廓上疊色

在雷電上剪裁一個新的圖層,用〔亮部〕※在各處疊加粉紅色。

4 與背景融合

在雷電交疊的地方,使用〔亮部〕※在後方的雷上加入白色,作畫完成。

製作風的效果

用來表現風之操縱者的背景。
繪製風的底色時,只要留意風的弧度就好,不需要特別的技術。

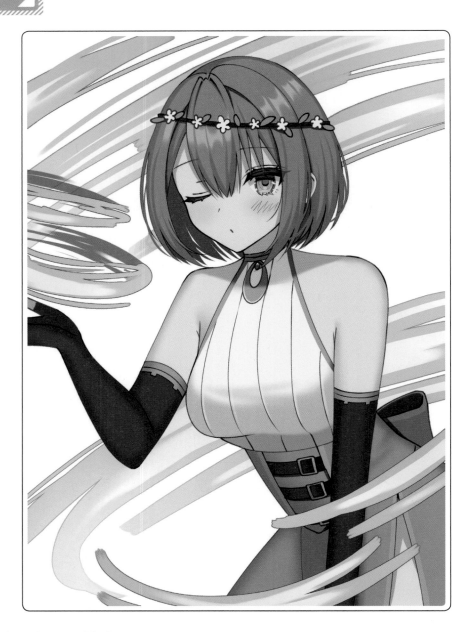

只需在線條上增加輪廓!

用〔毛筆〕工具畫出風的底色後,再加上輪廓就完成了。利用不同深淺的顏色,做出層次變化吧!建議根據角色形象改變風的顏色。顏色可以表現魔法屬性,例如紫色代表黑暗屬性,黃色則是光屬性。

重點建議

想像底色是圓形

注意風的流動方向並畫出圓形或弧形,看起來會更像風。試著增加一些細緻的線條,呈現很有氣勢的旋風吧!

繪圖過程

1 繪製風的底色

用〔毛筆〕工具〔光滑水彩〕※畫出作為底色的綠風。如果顏色太淡的話，請複製疊加圖層，增加顏色深度。

2 疊加風的顏色

剪裁一個新的〔相加（發光）〕圖層，用黃綠色的〔光滑水彩〕※畫出風的亮部 Ａ。再疊加一個〔相加（發光）〕圖層，塗上更亮的黃綠色 Ｂ。

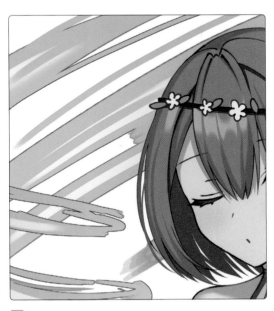

3 畫出風的輪廓

複製風的底色圖層，建立選擇範圍。點選〔選擇範圍〕→〔擴大選擇範圍〕，〔擴大寬度〕設定為 2px。將顏色改成暗綠色，畫出風的輪廓。

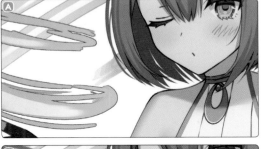

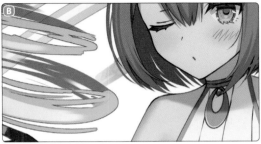

4 與背景融合

在風重疊的地方，用〔噴槍〕工具〔亮部〕※在後方的風中塗白色 Ａ。角色手上的風是圓弧狀，用〔光滑水彩〕※增加深綠色的部分，畫出環狀的風。

製作雪的效果

先畫雪花結晶再加工處理,雪之背景繪製技術。
可用於冬季場景的插畫或是冰之魔法的角色,用途相當廣泛。

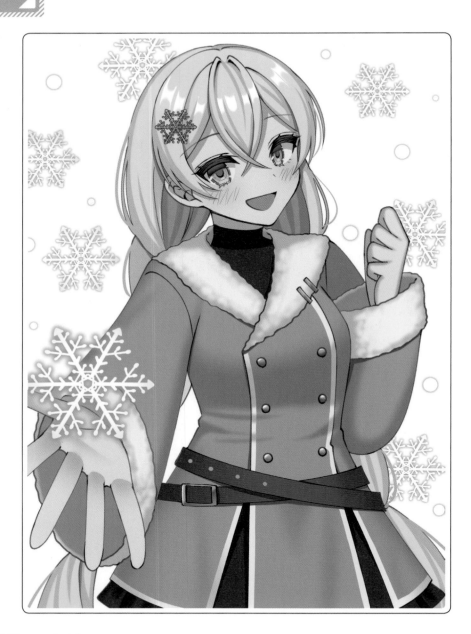

只需複製加工素材!

雖然雪花結晶看起來很難畫,但其實只要使用〔尺規〕工具就能在
短時間內輕鬆完成。接著複製雪花圖案,改變顏色並加上輪廓就完
成了。在空曠的地方加上一些圓形的雪,避免背景的太單調。先繪
製一個雪花結晶,不僅能當作背景,還能當作衣服的花樣。

重點建議

不同大小和種類的組合

〔圖形〕工具〔直線〕可以做出形狀很漂亮的
雪花結晶,將放大的雪花放在畫面前方也不
錯,組合搭配幾個不同形狀的結晶也是很好的
方法。

▨ 繪圖過程

1 製作雪花結晶

先製作雪花結晶的素材。用〔尺規〕工具〔對稱尺規〕在一個地方畫出雪花的圖案，其他地方就會出現相同的圖案。範例畫的是六角形的雪花底圖，將〔線的條數〕設為 6。點選〔檔案〕→〔保存〕，將畫好的結晶存成 PNG 檔。

2 貼上雪花結晶

點選〔檔案〕→〔讀取〕→〔圖像〕，匯入雪花結晶素材，複製幾個雪花並擺入畫布。在周圍畫出黑色的圓形雪花，將圓形和結晶型雪花的圖層合併起來。前面也要繪製雪花結晶，但要跟後方結晶和白雪的圖層分開。

3 在雪花上疊加顏色

剪裁一個新圖層，在雪花結晶和圓形雪花上塗滿白色 A。之後使用〔噴槍〕工具〔亮部〕※（工具設定為〔普通〕），在雪花的邊緣塗上水藍色 B。

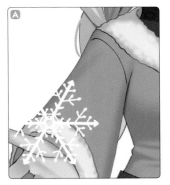
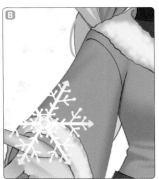

4 畫出雪的輪廓

複製雪花和雪的圖層，建立選擇範圍。〔選擇範圍〕→〔擴大選擇範圍〕，將〔擴大寬度〕設為 10px。顏色改成更深的水藍色，做出邊框後使用〔高斯模糊〕暈開，繪製完成。

製作魔法陣

讓觀看者一眼看出角色正在使用魔法。
先做出一個魔法陣，只要換掉顏色就能重複使用，十分方便。

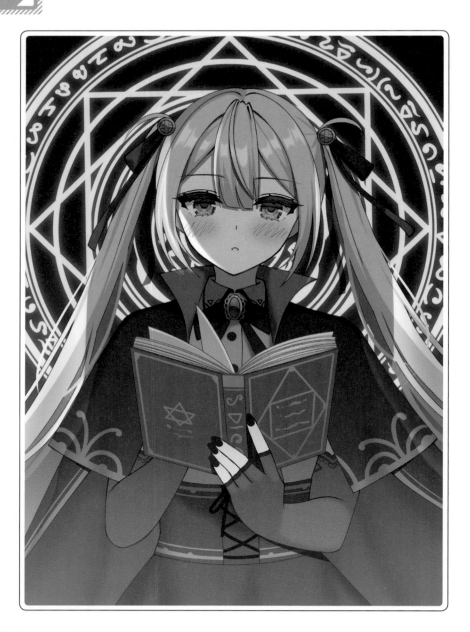

先用工具畫好素材再加工！

雖然看起來很複雜，但其實只要用〔尺規〕工具就能輕易畫出魔法陣。將畫好的魔法陣存成圖像後，疊加在深色背景上，並且更換或暈開顏色，進行加工處理。如此一來就能營造出陰暗的氛圍。除了改變顏色之外，還可以疊加多個魔法陣，做出不同變化。

重點建議

畫上一些文字

在結構上除了圓形和直線之外，也添加一些看起來像異世界文字的圖案吧！文字可以瞬間讓氣氛變得更好。加上日文漢字的話，還能營造日式風格。

 繪圖過程

1 繪製魔法陣

新增 2 個〔普通〕圖層，點選〔尺規〕工
具→〔特殊尺規〕→〔同心圓〕，在每個
圖層上畫出圓形，然後用〔對稱尺規〕畫
出中間的圖樣，製作魔法陣。〔同心圓〕
可以畫出徒手繪圖難以呈現的漂亮圓形 **A**
，用〔對稱尺規〕在一個地方畫上文字或
線條，就能轉移成左右對稱的圖形 **B**。範
例為了做出上下左右對稱的效果，將〔對
稱尺規〕的〔線的條數〕設為 4。請將魔法
陣存成素材檔。

2 在背景中填滿顏色

在背景中塗滿暗色後，在人物後方做出由下而上的發
光效果，新增一個圖層，由下而上加入水藍色漸層。
然後在魔法陣素材上剪裁一個〔普通〕圖層，塗上水
藍色 **A**。將素材的圖層模式設定為〔相加（發
光）〕，降低不透明度，讓魔法陣散發微微的光 **B**。

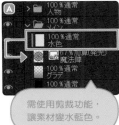

需使用剪裁功能，
讓素材變水藍色。

3 讓魔法陣發光

複製一個魔法陣素材，將圖層設為〔普通〕，用剪裁
功能塗上藍色 **A**，再以〔高斯模糊〕暈開。這樣就能
讓魔法陣的周圍發光 **B**。發光效果太弱的話，可以再
複製疊加這個圖層，藉此加深顏色。

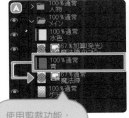

使用剪裁功能，
只讓複製的圖層
變藍變模糊。

4 融入角色

在人物圖層上剪裁一個〔色彩增值〕圖層，填滿灰色
並降低不透明度，將顏色調暗後，角色會更融入暗色
背景。然後剪裁一個〔加亮顏色（發光）〕圖層，畫
出水藍色的高光 **A**。最後新增〔相加（發光）〕圖
層，加入水藍色漸層，讓角色前面發光 **B**。

製作其他魔法陣

根據第 86 頁的作法，使用〔尺規〕工具〔特殊尺規〕與〔對稱尺規〕製作不同形狀的魔法陣，使用粉紅色繪製而成。插畫的氛圍會隨著形狀和顏色的不同而改變。

疊加多個魔法陣

使用兩種魔法陣，改變大小和顏色，將 3 個魔法陣疊在背景上。這樣看起來就像同時用了 3 種魔法，然後在背景中加入黃色漸層效果。

彩色魔法陣

用剪裁功能將魔法陣的顏色改成白色，接著複製這個圖層，加上模糊效果。剪裁〔圖層〕工具〔彩虹〕並更改顏色，這個作法可以營造明亮的氣氛。

變形魔法陣

點選〔編輯〕→〔變形〕→〔自由變形〕，改變魔法陣的形狀並複製圖層，使用〔濾鏡〕→〔模糊〕→〔移動模糊〕，將模糊方向改成〔後方〕，營造角色被召喚出來的感覺。

試著在前面放魔法陣吧！

複製魔法陣素材，將魔法陣放在人物前面。這種佈局方式可以表現角色正在使用魔法攻擊對手的情境。請根據自己想營造的氛圍調整魔法陣的形狀或大小。

複製每個魔法陣和剪裁圖層的資料夾。

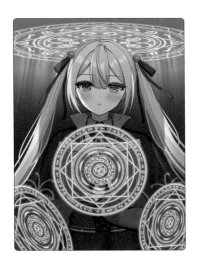

STEP 1 改變魔法陣的顏色，做出發光效果

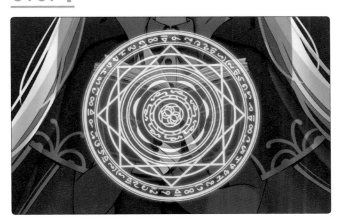

將魔法陣素材放在角色的前面。依照第 87 頁的作法，以剪裁功能將顏色改成水藍色，素材圖層的模式改成〔相加（發光）〕，接著複製一個魔法陣，用〔高斯模糊〕暈開，做出發光效果。

STEP 2 複製變形魔法陣

將複製的魔法陣資料夾設為〔穿透〕。

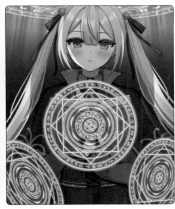

增加魔法陣的數量，讓人物使用多個魔法。將 STEP 1 加工的魔法陣彙整成一個資料夾，並且複製 2 個資料夾，將資料夾設定為〔穿透〕，呈現〔相加（發光）〕圖層的效果。然後點選〔編輯〕→〔變形〕→〔自由變形〕，調整魔法陣的形狀。

自製裝飾筆刷

CHAPTER2 已介紹如何將自製圖案排列成磁磚的形狀。
圖案的用途不止如此，還可以當作筆刷使用。

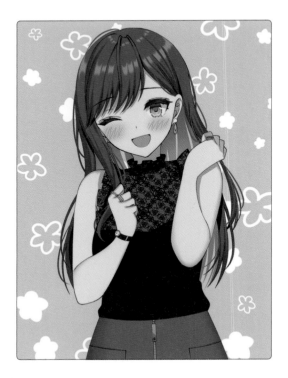

將自製圖案做成筆刷吧！

自製圖案可以匯入〔裝飾〕工具中使用。這裡以手繪風格
的花朵為例，將花朵做成筆刷。

應用技能 ─────────────

◎ 將自製圖案做成素材
　　▶ P.69

◎ 利用剪裁功能改變圖案顏色
　　▶ P.61

1 │ 將圖案登記為素材

先畫出花朵，接著點擊〔編輯〕→〔登記素材〕→〔圖像〕，將圖案登記為素材。在〔素材屬性〕操作框中點選〔作為筆刷前端形狀使用〕。

2 │ 複製工具

在〔裝飾〕工具中任選一種筆，然後從〔輔助工具〕面板〔顯示選單〕中選擇〔複製輔助工具〕。

3 | 將圖案登記為筆刷

點擊〔輔助工具詳細〕 A ，開啟操作框。從〔筆刷前端〕中點擊〔選擇筆刷前端形狀〕 B ，將最初登記的素材圖案登記成筆刷 C ，筆刷製作完成 D 。

4 | 散開的圖案

在背景中填滿顏色。準備一個新的圖層，用自製筆刷將圖案散布於整個畫布中。利用〔橡皮擦〕工具擦除不需要的圖案，或是移動圖案的位置吧！

5 | 改變圖案的顏色

在圖案的圖層上方，剪裁一個填滿白色的圖層，換好顏色就完成了。

在人物上添加閃爍材質

將 CHAPTER2 製作的材質當作素材使用的方法。
利用剪裁功能讓效果顯現在人物身上。

讓角色閃閃發光吧！

為你介紹將閃爍材質貼在人物身上的方法。範例以第 74 頁介紹的粉色背景作為素材使用。

暗色背景
使材質更突出。

應用技能

◎ 使用閃爍材質
▶ P.75

1 │ 在人物上黏貼素材

先將背景填滿黑色，在人物上剪裁閃爍材質的素材。

2 │ 將臉上的材質去除

將素材的圖層設為〔小光源〕，不透明度降至 60％左右，調淡顏色。使用〔圖層蒙版〕，在臉部和手臂的素材上用〔噴漆〕工具〔亮部〕※上色，將素材隱藏起來。

3 │ 讓人物發光

新增一個〔相加（發光）〕圖層，在角色周圍用〔亮部〕※筆刷塗上粉紅色。然後將不透明度降至 40％。

4 │ 散開的光點

用〔噴漆〕工具〔飛沫〕畫出白光 A 。將圖層設定為〔相加（發光）〕，剪裁閃爍的素材，繪製完成 B 。

CHAPTER 3
簡單的情境背景

講解如何以簡單的步驟輕鬆製作背景，
教你繪製地板、牆壁等室內背景，以及天空、海洋等風景。

CHAPTER 3
簡單的
情境背景

風景畫的基礎知識

本章將練習繪製簡易的風景畫。
在開始之前,先介紹幾項需要事前了解的知識。

攝影角度

什麼是攝影角度?

相機對著拍攝對象的角度,稱為攝影角度。雖然插圖跟相機拍出
來的照片是不一樣的東西,但基本的構思方法卻大致相同。而其
中最基礎的知識就是攝影角度的觀念。攝影角度主要分為「高角
度」、「水平角度」、「低角度」三大類。

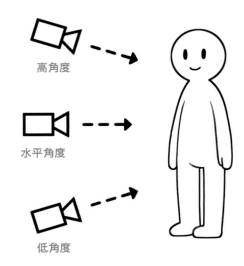

高角度

水平角度

低角度

有意識地運用
不同的角度,
可以讓畫面的
表現力大幅提升!

高角度(俯角構圖)

高角度是指相機擺在比攝影對象更高的位置,呈現俯
瞰的構圖角度。高角度又稱為俯角構圖,視線由上而
下的構圖更容易表達物體位置關係或周遭情況。靠近
相機的物體比較大,遠處的物體則變小;畫人的時
候,頭部比較大,愈往腳尖愈小。這種構圖的優點就
是能夠清楚呈現角色的臉部,將插畫的重點突顯出
來。

例

示意圖

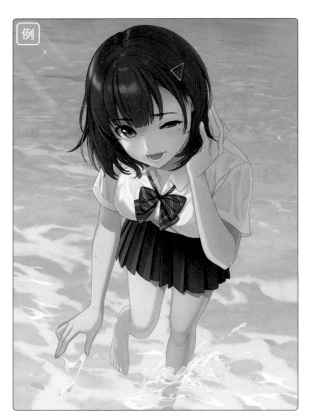

水平角度

水平角度是指拍攝對象（以人物為例）與相機處於相同高度的角度，又稱為眼平角度。不論是插畫還是照片，水平角度都是很經典的一種構圖角度。雖然拍攝方式比較簡單，但容易拍出缺少動態感的畫面，因此運用人物的肢體動作或表情，讓插畫更有動態感是很重要的技巧。

例

示意圖

低角度（仰角構圖）

所謂的低角度是指相機放在低於拍攝對象的位置，呈現仰角的構圖，又稱為仰角構圖。由下而上的視線在表現天空或周圍較高建築的場景時，可以發揮很好的效果。與高角度相反，人物的腳尖比較大，愈靠近頭部愈小。這種構圖可以營造出壓迫感，適合個性強悍的角色。

例

示意圖

光源

光源是指插畫中的發光源頭。陽光是最基本的光源，另外還有室內燈光、街道上的電燈等光源，不同的場景中會出現各式各樣的光源。照在人物身上的亮部或影子的位置都會隨著光源而變動，畫風景時也必須考慮到光源的影響。如果沒有留意光源就直接作畫，畫面看起來會很不自然，一定要特別注意光源的位置才行。

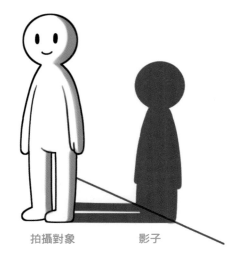

光源

拍攝對象　　　　影子

實例

照到光的地方
光源位於右側，手臂受到強光照射。為了表現立體感，稍微在周圍加上一些陰影。

落影

光照在身體上，身體的左側會產生影子。像這樣的物體就是遮光物，而落下的影子就是落影。落影會清楚呈現物體的形狀，畫出落影可以讓插畫更有立體感。

⬜ 焦點

焦點是指對焦的點，對到焦點的部分看起來會非常清楚。反過來說，失焦時的拍攝對象看起來很模糊。基本上，距離對焦處後方或前方愈遠，畫面就會愈失焦。運用這種現象的技法就是在人物身上對焦，讓其他區塊變模糊，刻意將人物突顯出來。模糊效果還可以用來簡化難以繪製的背景。

對焦的部分　　　　失焦的部分

實例

對焦的部分
焦點對在人物上，讓角色看起來更顯眼。因為樹在角色的正後方，所以不需要模糊化。

失焦的部分
比人物更後面的樹呈現失焦模糊狀態。樹上綻放的花朵和枝條比較不好畫，這時可用失焦效果製造遠近感，畫起來更簡單。

坐在椅子上

椅子可以增加家中或學校場景的表現幅度。
椅面和椅背的部分，要從四方形的大致形狀開始作畫。

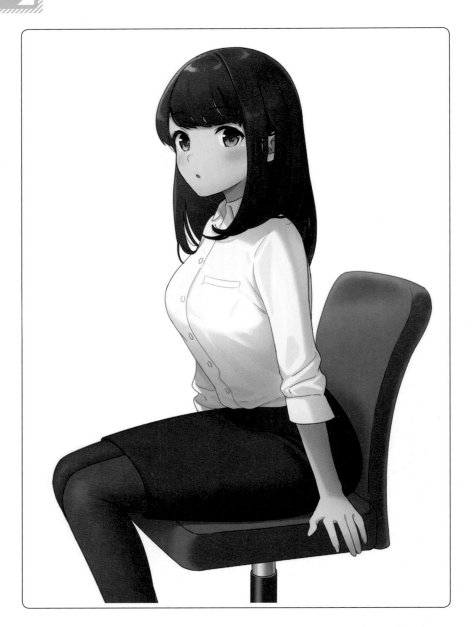

只需畫出 3 個零件！

如果是辦公椅的話，不需畫出 4 根椅腳，只要畫椅座、椅背、支撐桿 3 個零件就完成了。支撐桿要畫在椅面中央。先大致抓出整體形狀，畫出四方形的椅面和椅背，以及圓柱體的支撐桿。繪製其他形狀的椅子時，一樣要從大致的形狀開始作畫。

運用陰影增加立體感

在椅面上畫出角色的影子，藉此增加立體感。
除此之外，還要留意光源位置，畫出陰影和高光，讓椅子和角色更貼合。

繪圖過程

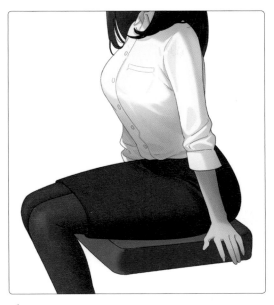

1 繪製椅座

大致畫出四方形後，用〔圖形〕工作〔直線〕與〔曲線〕繪製椅面。接著用〔鉛筆〕工具〔薄鉛筆〕※上色，貼上〔畫紙C〕材質以增加質感。注意光源，在側面塗上暗色陰影。

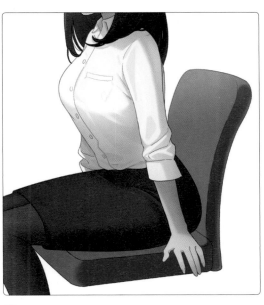

2 繪製椅背

椅背的部分也以同樣的方式大致畫出四方形。畫出往後彎的椅背，看起來更像辦公椅。沿著椅座的陰影，畫出椅背側邊的陰影，並且增加上方受光面的亮度。讓椅背看起來更自然。

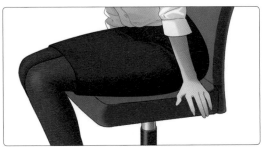

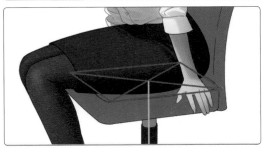

3 繪製支撐桿

繪製支撐桿。先在椅座中央的對角線上畫一個圓柱體。先塗上灰色，再用更亮的顏色畫出高光，將金屬質感表現出來。

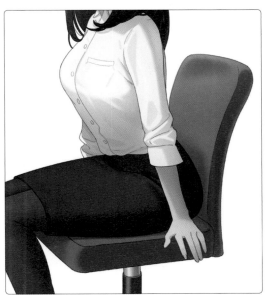

4 繪製陰影

留意光源，在椅座與椅背上畫出角色的影子。在椅面上畫出角色的陰影。在椅背的部分塗上陰影以表現凹陷感，角色背部遠離椅背的部分不畫陰影。

坐在圓椅上

只畫橢圓的椅座和 4 根椅腳。使用〔圖形〕工具〔曲線〕和〔直線〕繪製線條。需注意椅腳之間是呈現對角位置，並以高光表現金屬的光澤感。

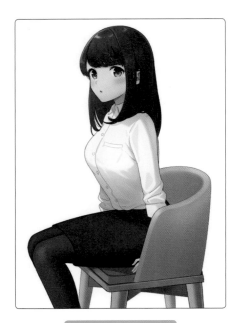

坐在沙發上

乍看之下雖不好畫，但其實很簡單，只要先畫出四方形的椅面和椅背，再將椅背的曲面畫出來就好。注意需將椅腳中央畫在對角線上。

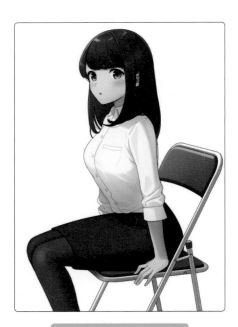

坐在折疊椅上

只要畫出椅座、椅背及後方的椅腳就完成了。用高光和陰影呈現金屬與塑膠的光澤感，注意椅背的角度不要畫太大。

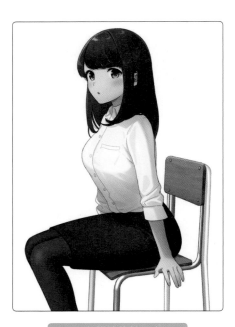

坐在學校的椅子上

用〔毛筆〕工具〔油彩〕畫出木紋，也可以不採取徒手畫的方式，改成黏貼內建素材。椅面的邊緣和管子的角落，則用〔圖形〕工具〔曲線〕畫出曲面。

畫看看桌子吧！

角色坐在辦公椅上，前方畫上桌子之類的物件，呈現辦公室
場景吧。〔圖形〕工具〔直線〕可以畫出桌子和檔案夾。請
留意桌子和椅子的透視角度是否對齊。

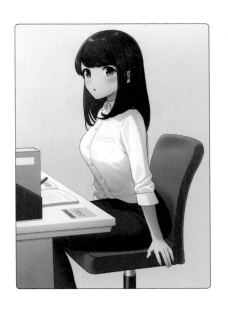

畫出椅背以及桌子
面對面的角度。

STEP 1 繪製桌子

在牆壁背景中塗滿顏色。在距離光源較近的上部塗更亮的顏
色。用〔圖形〕工具〔直線〕繪製桌子。受到光照的桌面比
較亮，側面愈下方的地方，光愈照不進去，因此要加上逐漸
變暗的陰影。

STEP 2 繪製檔案夾

用〔圖形〕工具〔直線〕繪製檔案夾和文件架。在檔案夾下
端添加陰影，在文件架上端加入高光，呈現出塑膠的質感。
這樣的手法可以增加資訊量，提高插畫的品質。

STEP 3 繪製資料與便利貼

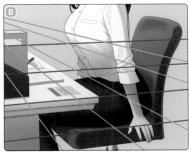

用〔圖形〕工具〔直線〕與〔曲
線〕畫出桌上的資料以及便利貼
A。在資料和筆上添加陰影，並
在便利貼上加一些文字可以提升插
畫的品質。檔案夾的橫線、書桌的
側面、椅子側面的線條，朝向同一
個消失點（紅線）；書桌前方的線
條和便利貼等物件，朝向同一個消
失點（綠線）B。

繪製人物躺臥的背景

床單和床面是表現人物躺臥時的實用背景。
只要複製素材、貼上材質，就能輕鬆將氛圍烘托出來。

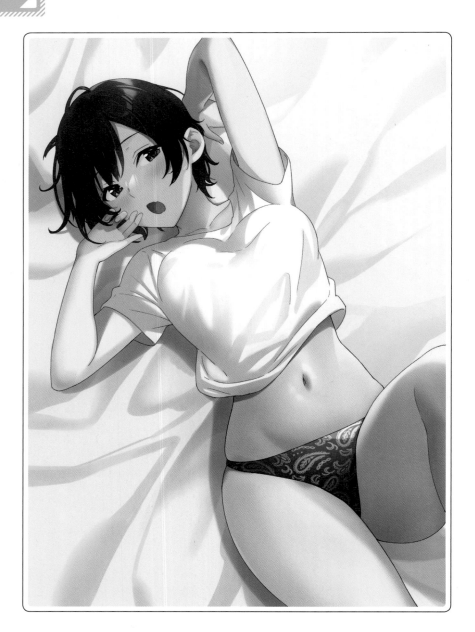

先畫皺褶再暈開！

只要在白色背景上畫出灰色皺褶，就能將床單表現出來。最後將皺褶暈開就完成了。皺褶較細小明顯的部分不需要模糊化，大致暈開皺褶的邊緣，增加皺褶的立體感。跟床單的皺褶比起來，角色的影子要畫得更深更銳利，看起才會跟床單更貼合。

重點建議

用陰影增加立體感

請畫出從角色開始往外擴散的床單陰影。這種畫法可以將角色躺在床單上的樣子呈現出來，使人物與背景融在一起。

1 繪製床單的皺褶

大致將床單的皺褶畫出來。從人物附近開始畫皺褶,將重量感呈現出來。接著增加各處皺褶的細節,加強整體的平衡。

2 繪製皺褶的陰影

用〔鉛筆〕工具〔薄鉛筆〕※沿著床單的皺褶畫出灰色陰影。在輪廓的地方用〔色彩混合〕工具〔指尖〕暈開。在皺褶較銳利的地方加深顏色 A,皺褶平緩或靠近光源的地方則畫淺一點 B。

> 只在人物附近畫出深色陰影。

3 畫出明顯的陰影

在人物周圍尤其是承受身體重量的皺褶區域,加入明顯的陰影。上色重點在於不要加太多陰影。

4 繪製人物的影子

將人物的影子畫出來。人物陰影跟床單皺褶不一樣,是從體積較大的物體中形成的影子(落影),因此需使用比床單更深的顏色。為了讓整體更加融合,最後將白色的床單改成淺灰色。

繪製榻榻米

畫出一張榻榻米並複製起來，依照透視角度加以變形就完成了。先畫上網格再複製貼上就能做出榻榻米。為了表現柔和的亮部，將角色的陰影暈開。

繪製木地板

畫好木板的交接線後，用〔毛筆〕工具〔油彩〕繪製木紋，在邊緣加入高光以加強立體感。為了將光亮表現出來，加上一些白色圓形並降低不透明度。

繪製水

畫出藍色漸層，複製畫好的波光並移動位置，做出水波的陰影。角色接觸到水面的地方較容易產生波浪，因此要加上高光。

繪製磁磚

複製排列灰色的四方形，擺出透視感就完成了。為了突顯磁磚的質感，貼上〔大理石〕內建素材，圖層設為〔色彩增值〕並降低不透明度。

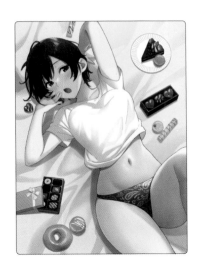

+α 升級！

增加一些點心吧！

改變第 102 頁的床單顏色，加入散開的點心。先複製幾種不同的
點心再調整大小和顏色，就能縮短作畫時間。除了點心之外，也
可以加上一些符合人物形象的小物件。

也要畫出點心的
影子喔！

STEP 1 改變床單顏色

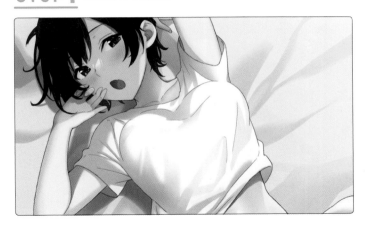

為了在整體營造可愛的氛圍，將床單顏色
改成淡粉色。床單的皺褶陰影也要改成粉
紅色。

STEP 2 繪製點心

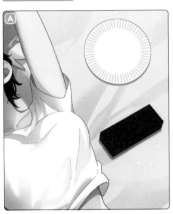

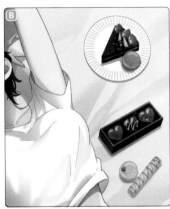

先將紙盤和盒子畫出來。使用〔圖形〕工
具〔圓形〕或〔長方形〕作畫。不要忘記
床單的陰影，記得畫出來Ａ。接下來開
始繪製點心。分別畫出一個馬口龍和巧克
力並複製起來。畫好點心的底色後，加入
裝飾、高光和陰影，增加物品的資訊量
Ｂ。

繪製牆壁

繪製磁磚牆和水泥牆的技巧。
利用內建材質做出牆壁質感，就能提高插畫的品質。

只需複製長方形的磁磚！

只要複製長方形，就能將牆上貼著磁磚的樣子表現出來，在長方形中加入亮部和陰影以增加立體感。這種構圖不需要畫出牆壁的透視角度，是可以輕鬆製作的背景。先做好一個磁磚素材，之後還可以活用於其他的插畫中。

重點建議

改變磁磚的顏色

試著做出不一樣的磁磚佈局吧！你可以改變局部的顏色，也可以零散地黏貼，不貼滿整面牆，如此一來就能讓插畫的氛圍產生很大的變化。

1 複製磚瓦

畫出一個磚瓦並加入亮部和陰影，複製磚瓦後貼在整個牆面上。在磚瓦中黏貼內建素材〔石膏〕以增加質感；依照光源位置，在上面和左邊畫出亮部，在右邊和下面畫出陰影。

2 去除磚瓦

觀察整體畫面平衡，將一些磚瓦移除。光源位於左上角，於是去除靠近光源的磚瓦，改成白色的牆。但是，將光源側的磚瓦全部擦掉會很不自然，應該觀察畫面的協調性，保留一些磚瓦。

3 改變磚瓦的顏色

改變各處的磚瓦顏色，藉此做出層次感。這時也需要觀察整體平衡，避免深色的磚瓦過多。

4 加入陰影

留意光源位置，在右上方畫出陰影。影子並不是筆直的線，所以要將人物身上的影子畫成曲線。在邊界上加入黃色並做出光譜感，將陽光透過玻璃窗照進來的意象表現出來。

繪製水泥牆

在圓形中加上陰影，畫出凹陷感。在接縫處畫出一條條白色和深灰色的線條，就能突顯立體感。

繪製鞋櫃

畫出一個櫃子並複製貼上，做出日本學校鞋櫃區的背景。在鞋櫃把手和名牌上畫出亮部和陰影，避免看起來太平面。

繪製玻璃磚

用〔圖形〕工具〔直線〕畫出接縫處，並在玻璃磚的內側加入陰影。使用〔鉛筆〕工具的〔薄鉛筆〕※並降低不透明度，在內側陰影的局部疊色。

繪製壁紙與相框

在背景中填滿藍色，貼上內建素材〔畫紙 C〕，在空曠的地方畫出相框就完成了。相框裡的花紋也是用內建的素材製作的。

加上書架吧！

在背景的牆壁上加入書架和書本，增添房間的氛圍。只要用長方形畫出底色，再加上亮部、陰影、木紋和花紋，就能做出書架和書本。將書背的中間提亮，表現出曲面的書背。

用〔圖形〕工具輕鬆畫出書架和書本的底色。

STEP 1 繪製書架

畫出書架，依照光源位置加入亮部和陰影。為了表現木製書架的質感，用〔毛筆〕工具〔油彩平筆〕※繪製木紋。牆壁上的書架影子也要記得畫出來。

STEP 2 畫出書本的底色

在書背上填滿多種不同的顏色。由於鮮艷色太顯眼了，因此統一選用暗色或淡色之類的低調色。斜放的書本旁邊有陰影，在陰影處填滿暗色。

STEP 3 在書上添加陰影

在書上加入花紋、亮部和陰影。不需要仔細寫上文字，只要畫上線條或圓點，看起來就很像書名了。將綠書和藍書的書背中間提亮，畫出曲面的感覺。

繪製天空

天空是適合搭配任何角色的經典背景。
不畫立體物也能將角色處於戶外的情境表現出來,非常方便。

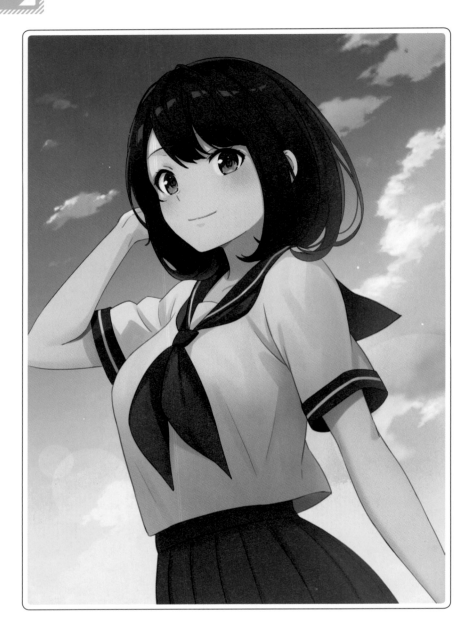

只要畫雲就好!

繪製天空的背景時,實際上只要畫雲就行了,背景底層只有藍色漸層而已,接著在底色上畫出雲朵,天空就完成了。而且因為雲是白色的,不用在意顏色的搭配,挑戰度不會很高。另外,改變色調可以呈現出不同的時段,天空背景的特色就是比其他背景更好用。

重點建議

表現前後深度

為了表現前後的深度,請畫出各種不同大小的雲朵吧!愈前面的雲愈大,愈後面的雲愈小,只要注意基本的透視觀念就能呈現出自然的深度。

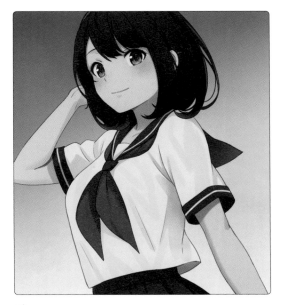

繪圖過程

1　畫出漸層的天空

在背景中塗上藍色。全部填滿藍色後,再疊加水藍色和白色,使用〔色彩混合〕工具〔模糊〕暈開,畫出漸層效果。漸層色可以呈現出比單色更自然的天空。

2　畫出雲朵的形狀

用〔鉛筆〕工具〔薄鉛筆〕※畫出白雲的底色。用〔彩色混合〕工具〔模糊〕暈開輪廓。在右下方斜斜地畫出一大片雲,增加插畫的動態感。

3　畫出雲的陰影

在雲的圖層上使用剪裁功能,用〔噴槍〕工具〔亮部〕※畫出雲的陰影。在陰影選用藍灰色,搭配藍天的顏色。在插畫的左下方畫出陽光照射的圓形光暈。

4　角色與背景融合

衣服稍暗的部分是在〔色彩增值〕圖層和〔覆蓋〕圖層上畫的陰影Ａ。依照雲朵陰影的畫法,畫出藍灰色的陰影。角色的臉部、頭髮以及左肩的亮部,則是在〔濾色〕圖層中塗上水藍色Ｂ。

陰天背景

將第 110 頁插畫的天空和雲朵改成藍灰色，加上更多雲，將陰天表現出來。顏色彩度不需調到 0，保留一點藍色調看起來更自然。

黃昏背景

在藍天上方新增一個〔覆蓋〕圖層，塗上粉紅色和橘色，雲的顏色改成紫色，整體改成橘色調就能呈現出日落時間。

星空背景

將背景改成暗色，並且畫出星星。將星星畫在〔相加（發光）〕新圖層裡，接著複製此圖層，改成〔普通〕模式，加入模糊效果。調低雲的色相和明度，將顏色調暗。

繪製流星

在星空中加入一些流星。在〔相加（發光）〕圖層中畫出星星的部分，流星的尾巴則畫在〔實光〕圖層，並用〔色彩混合〕工具〔模糊〕暈開。

加入扶手！

將扶手畫出來，表現人物站在建築屋頂上的情境。扶手不需畫太講究，先用圓柱體組成輪廓線，再畫上亮部和陰影就行了。

在扶手上
畫出明顯的高光，
做出金屬質感。

STEP 1 畫出輪廓線

畫出扶手的底色。按住〔shift〕，用〔鉛筆〕工具〔薄鉛筆〕※拉出直線。稍微改變直線和橫線的顏色，使邊界更加明顯。將直的金屬管連接處畫成弧形，看起來會更像圓柱體。

STEP 2 畫出亮部和陰影

用〔毛筆〕工具〔混色圓筆〕畫上亮部，用〔薄鉛筆〕※畫陰影。一樣按住〔shift〕並拉出直線。最後用〔色彩混合〕工具〔模糊〕將陰影的地方暈開。

繪製大海

海是經常用來表現夏季場景、泳裝角色的背景。
大多只要先畫漸層再畫波浪，就能表現大海的感覺。

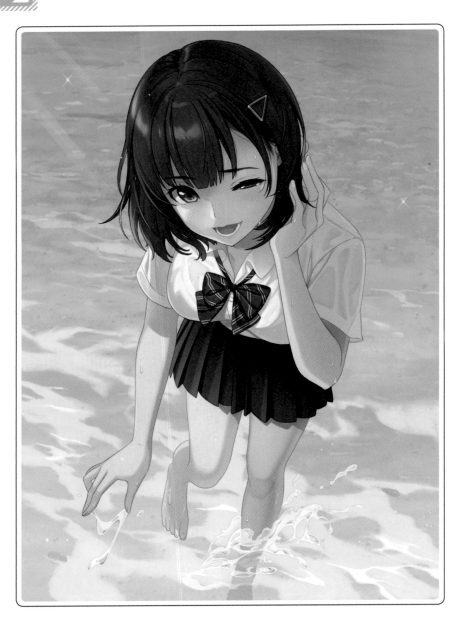

在漸層上畫出波浪！

在背景中加入藍色和淡藍綠色的漸層，再畫出白色波浪就行了，接
著在周圍加上水花或陽光就完成了。畫出有細有寬的水花，看起來
會更自然。在前面水淺的地方畫一些貝殼，增加資訊量就能提升插
畫的品質。

重點建議

利用波浪表現遠近感

如果整個背景的波浪都畫得很精細，畫面會沒
有層次感。前面的波浪要畫大一點，愈後面的
波浪畫愈小，將遠近感表現出來。

繪圖過程

1 用水藍色填滿背景

將整個畫面填滿藍色。在背景中加入漸層效果,愈前面的海波顏色愈淡。將碰到水的左腳線稿去除,看起來會更像站在水中。

2 繪製波浪

用〔鉛筆〕工具〔薄鉛筆〕※畫出大大的白色波浪,再用〔色彩混合〕工具〔指尖〕暈開 Ⓐ。在各處藍色的波浪中畫上陰影,增加立體感 Ⓑ。在前面貼上自製的沙子素材,畫出貝殼之類的東西。

3 繪製水花

將濺到人物手腳的水花畫出來。水花的畫法跟海浪不一樣,需要將輪廓畫清楚。畫出粗細不一的形狀,讓水花看起來更像無形的液體。

4 畫出光亮

畫出陽光,或是用〔裝飾〕工具〔閃爍 C〕※畫出閃亮的波光。全部採用〔普通〕圖層,看起來不夠亮的話,可將混合模式改成〔濾色〕或〔覆蓋〕。

繪製圖形水花

複製圖形的水花,使用〔編輯〕→〔變形〕→〔自由變形〕加以變形,將前面和後面的水花暈開。第 127 頁有水花畫法的詳細介紹。

繪製沙灘

將第 114 頁的背景上移,在前面增加波浪和沙灘。用〔噴槍〕工具〔噴霧〕繪製及〔鉛筆〕工具〔薄鉛筆〕※繪製波浪的部分。

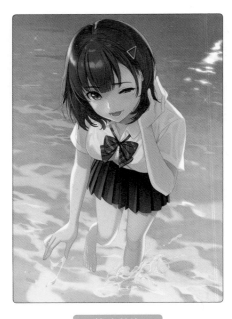

傍晚的海

疊加橘色的〔顏色〕圖層和〔色彩增值〕圖層,以及黃色的〔覆蓋〕圖層。右上方映在海面的光,則是在〔相加(發光)〕圖層中塗白色。

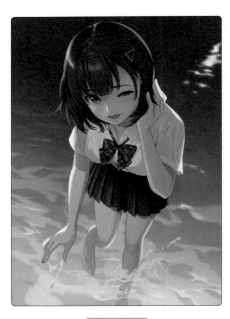

夜晚的海

疊加一個〔色彩增值〕圖層並塗滿藍色,使整體更藍更暗,呈現出夜晚的大海。為避免顏色過暗,應調整色相和不透明度。

加上天空吧！

在大海的後面加上天空吧。上下壓縮原本是大海的背景，並且畫出天空和白雲。大海和天空顏色太接近的話，水平線看起來會太模糊，畫上白雲可以讓界線更明顯。

天空只塗了一種顏色。
在雲中添加陰影
會更像天空喔。

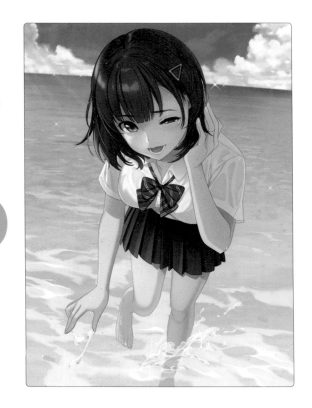

STEP **1** 畫出水平線，塗上天空的顏色

將背景中的大海顏色、波浪等圖層合併成一個圖層，並且建立選擇範圍，利用〔放大‧縮小‧旋轉〕功能在上方畫出水平線 Ⓐ。在海洋的後面準備一個圖層，塗上天空的顏色 Ⓑ。

STEP **2** 畫出白雲

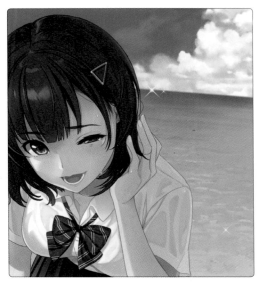

以水平線為中心畫出白雲。依照第 111 頁的畫法繪製雲朵。畫出大大的雲，營造出夏天的感覺。最後依照第 115 頁的畫法，將陽光和閃亮的波光畫出來。

繪製樹木

將樹幹、花朵（葉子）畫出來，就能輕鬆做出樹木背景。
畫出樹幹和花朵（葉子）的底色，就能運用不同的顏色表現季節變化。

先畫花的剪影再暈開！

先畫出樹幹，接著畫花的剪影再暈開就完成了。花雖然很漂亮，但其實不用刻劃細節，所以畫起來並不費力。將後面的花暈開不僅可以縮短作畫時間，還能製造遠近感，也可以將花的部分改成綠色的樹葉，試著做些變化並活用於其他插畫吧！

重點建議

做出樹幹的質感

先畫出樹幹的基本形狀，接著使用〔毛筆〕工具疊色，不僅能增加樹幹的質感，樹幹和後面花朵的焦點落差，還能增加遠近感和層次感。

繪圖過程

1 畫出樹幹的底色

用〔鉛筆〕工具〔薄鉛筆〕※畫出底色的剪影。不以直線上色，而是改變粗細並畫出樹枝的根部等細節，看起來會更像樹。

2 做出樹木的質感

用〔毛筆〕工具〔油彩平筆〕※或〔薄墨〕※疊色，畫出樹木的質感。以暗色系作為樹幹的底色，在上面逐步添加更亮的顏色。

3 繪製櫻花

描繪櫻花。用〔薄鉛筆〕※大致畫出櫻花的剪影 A，用〔色彩混合〕工具〔模糊〕暈開整體 B。中央區塊畫深一點，邊緣畫淡一點。不需要畫太仔細就能呈現櫻花的樣子。

4 繪製花瓣

繪製飄散的花瓣。利用不同大小的花瓣製造遠近感。將畫好的花瓣暈開就完成了。

描繪枯木

用〔鉛筆〕工具〔薄鉛筆〕※畫出樹枝並換掉花朵，將樹枝暈開。順著分開的枝條愈畫愈細，看起來會更像樹枝。

改變顏色，描繪綠葉

刪除飄散的花瓣，將粉色的櫻花改成綠色，畫出綠色的樹葉。改變顏色就能營造截然不同的氛圍。

繪製銀荊

用〔毛筆〕工具〔混色圓筆〕畫出花朵，並且加上亮部和陰影。後方的葉子是沿用櫻花繪製而成。加強人物前方花朵的模糊感以製造遠近感。

紅葉表現法

用〔薄鉛筆〕※畫出落葉和後面的綠葉，並且加上模糊效果。紅葉和黃葉沿用櫻花的部分並在樹幹上疊加紅色，讓樹更融入背景。

畫看看夜櫻吧！

將後方背景畫成夜空，在櫻花上疊加陰影，做出夜櫻的背景。加上月亮圖案，增加資訊量並提高品質。將角色和樹幹上疊加一個〔色彩增值〕圖層，將顏色調暗以融入背景。

依照 P.111 的雲朵畫法，先畫月亮的圖案再暈開輪廓。

STEP1 繪製天空和櫻花

在背景中填滿暗色，在右下方畫出黑色的森林 A。在第 118 頁插畫的櫻花剪影上疊色，繪製櫻花。月亮的部分，先在圓形剪影中畫出圖案再暈開；新增一個〔相加（發光）〕圖層，在月亮和周圍添加光亮 B。

STEP2 讓角色更融入

在前面的人物和樹幹上剪裁一個新的〔色彩增值〕圖層並塗滿藍色，讓顏色看起來更暗。讓角色更融入夜空的背景。

繪製花朵

在人物後方佈置寫實花朵的背景繪畫技巧。
沒有太多的細節刻畫也能提高花朵的質感。

只需將畫好的花朵複製、變形！

先看著照片畫出花朵，接著只要複製花朵並加以變形，就能完成花
朵繪製。在花朵上加入漸層，畫上一點亮部和陰影就完成了。將複
製的花朵顏色調亮，並且改變外觀。為了製造出遠近感，後方花朵
和葉子不畫線稿，只以剪影的方式呈現。

重點建議
改變線稿的顏色

將花朵、莖部和葉子的線稿色改成接近著色區
塊的顏色。範例的花朵線稿採用褐色，葉子和
莖部則是暗綠色，這種手法可以營造柔和的感
覺。

1 繪製花朵

花朵的線稿是褐色，莖部則是暗綠色。為了避免畫起來太平面，不以單一顏色填滿色塊，而是採用漸層效果。在中心的黃綠色區塊，使用〔噴槍〕工具〔噴霧〕做出輕飄飄的感覺。

2 複製花朵

將左側畫好的花朵複製起來，調整大小並改變形狀。不需徒手繪製全部的花，改變大小和形狀就能做出不同的樣貌。

3 在背景中填滿顏色

為了營造比純白背景更沉靜的氛圍，在背景中塗滿灰色。接著貼上內建素材〔畫紙Ｃ〕，降低背景的平面感。將複製花的顏色調亮，呈現出花朵在後方的感覺。

4 添加葉子和花苞

用〔鉛筆〕工具〔薄鉛筆〕※在後方追加葉子和花苞。為了製造遠近感，大膽地省略線稿，只用剪影的方式呈現。

粉紅色的花

將花色改成粉紅色,線稿的顏色也偏粉紅色,背景從橘色的陽光形象變成可愛的氛圍。選用與角色眼睛相近的顏色,使畫面更有統一感。

改變背景與花的顏色

將背景改成灰色,配合角色的光源在右上方增加亮度。在〔普通〕圖層中塗上白色並降低不透明度,做出微微發光的感覺。

繪製玫瑰

畫出 2 種玫瑰花並複製起來,接著改變花色、左右反轉,做出不一樣的外型。小葉子的部分,使用橢圓形的〔毛筆〕工具繪製。

繪製藍玫瑰

將玫瑰和線稿改成藍色。為了營造虛幻的感覺,疊加一個〔濾色〕圖層,在人物的髮尾上塗白色,做出過曝的感覺。

+α 升級！

也在前面畫一些花吧！

在角色前方畫出大大的花吧。增加花的顏色可以瞬間營造出華麗感。在前面畫出一朵新的花，並且複製後方的。畫出散落的花瓣，讓插畫更有動態感。

先合併
前方花朵的圖層，
再增加模糊感。

STEP1 繪製花瓣

將第 122 頁插畫的花色改成別的顏色，畫出散落的花瓣。先用〔鉛筆〕工具〔薄鉛筆〕※畫出花瓣，再用〔濾鏡〕→〔模糊〕→〔移動模糊〕暈開。統一飄散的方向，愈靠近前面的花瓣，模糊效果愈明顯。

STEP2 繪製前面的花

在左下方添加花朵。只有紅色的花是新畫的，其他 2 朵花是複製一開始畫的橘花，並且改變其中一朵的顏色。最後，合併前面 3 朵花的圖層，將〔模糊〕筆刷調大，以點按的方式暈開花朵。

繪製水中背景

海洋或泳池的水中背景繪畫技巧。
先塗背景色再畫波浪和泡泡就好,畫法十分簡單。

只需在漸層上畫出波浪和泡泡!

先在背景中加入漸層效果,再畫出波浪和泡泡,水中背景就完成了。靠近水面的地方較明亮,深處則較昏暗,做出漸層感就能表現深度。畫出有大有小的泡泡,增加角色前方和後方泡泡的模糊感,藉此製造遠近感。改變背景顏色還能畫出黃昏或夜晚的場景。

重點建議

畫出高光

在角色的頭上加入高光,將陽光照進水中的樣子呈現出來。將線稿調亮到接近過曝的感覺,使亮部與水面的波浪更加協調。

1 加入漸層效果

在水中場景中畫出藍色背景。愈靠近水面的顏色愈明亮,不使用單色填滿背景,加上漸層效果。

2 繪製波浪

新增一個〔色彩增值〕圖層,用〔鉛筆〕工具〔薄鉛筆〕※畫出薄薄的藍色水波;再用〔色彩混合〕工具〔模糊〕暈開。畫出不同面積大小和深淺度的波浪,做出更像水的感覺。

3 畫出水面上的光

將光從上方映照的部分畫出來。畫法跟藍色波浪一樣,將白色的地方暈開。運用不同深淺的顏色做出遠近感。上色範圍不需要太大,只在上方塗色就很像水面了。

4 繪製泡泡

首先畫出藍色的輪廓,並在內側加入陰影A。畫出水藍色的亮部B,強烈反光的部分則塗上白色C。最後畫出更深的陰影D。複製一些泡泡並加以變形,不需要徒手繪製所有泡泡。

水面倒影表現法

用〔鉛筆〕工具〔薄鉛筆〕※在波浪間畫出角色的頭髮並暈開顏色。水面上的倒影可以用來表現人物很靠近水面的意象。

傍晚的水中

在淺色的地方疊加一個〔覆蓋〕圖層，塗上黃色和橘色，並且將深色的部分稍微調暗。在泡泡上疊加一個〔相加（發光）〕圖層，降低不透明度。

夜晚的水中

將背景改成暗藍色，將藍色的〔色彩增值〕圖層疊在整個背景上。頭上的亮部維持原本的亮度，在泡泡上疊加一個藍色的〔相加（發光）〕圖層，降低不透明度。

強光照射表現法

在〔實光〕圖層上中用〔毛筆〕工具〔水彩平筆〕塗上水藍色，畫出射入水中的光。波浪的地方也疊加一個〔實光〕圖層，添加陽光色調的水藍色及黃色。

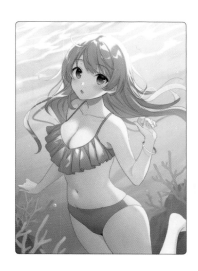

+α 升級！

畫看看珊瑚吧！

增加一些珊瑚或岩石，試著表現南海的場景。使用〔鉛筆〕工具畫出珊瑚的形狀，接著利用描邊功能繪製線稿。這個畫法比先畫線稿再上色還簡單。

在前面和後面
畫出珊瑚，
製造遠近感。

STEP1 繪製岩石

用〔薄鉛筆〕※畫出岩石的底層剪影。為了體現岩石粗糙的質感，使用〔毛筆〕工具〔薄墨〕※疊加上色。在岩石上方的受光面塗上亮色。

STEP2 繪製珊瑚

在岩石的地方繪製珊瑚。因為線稿畫起來太費工，於是先用〔薄鉛筆〕※畫出剪影 A。接著選擇描繪色，建立珊瑚的選擇範圍，點選〔編輯〕→〔選擇範圍鑲邊〕，選擇〔在邊界線上描繪〕並更改〔線的粗細〕數值。運用這個技巧做出選取描繪色的輪廓 B。

繪製幻想的風景

CHAPTER3 已介紹簡易風景的繪畫技巧。
運用這些技巧就能畫出太空之類的風景。

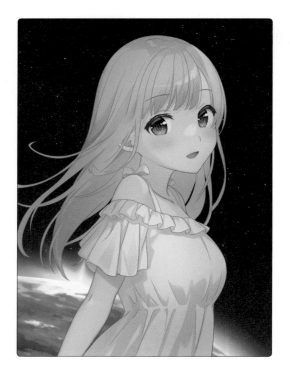

繪製外太空！

只要塗上深藍色的背景，畫出星星和地球就能呈現外太空。最後在人物上疊加顏色，讓人物更融入背景。

應用技能

◎ 利用〔薄鉛筆〕※繪製雲朵
▶ P.111

◎ 利用〔色彩增值〕與〔覆蓋〕
混合模式使角色融入背景
▶ P.111

1 背景上色與星星繪製

在背景中填滿深藍色，接著在一個新圖層中使用〔噴槍〕工具〔噴霧〕，畫出黃色和白色的星星，並且複製該圖層。在複製圖層中使用〔高斯模糊〕暈開，並將圖層改成〔相加（發光）〕，讓星星發光。

2 繪製地球

用〔圖形〕工具〔橢圓〕畫出地球的剪影。準備一個新圖層，用〔鉛筆〕工具〔薄鉛筆〕※畫出海洋、陸地和雲朵。接著用〔色彩混合〕工具將輪廓暈開。

3 讓地球周圍發光

用〔噴槍〕工具〔柔軟〕在地球周圍塗上亮藍色。將亮藍色暈開，並將圖層改成〔覆蓋〕模式，做出發光的效果。

4 讓角色融入其中

新增一個〔相加（發光）〕圖層，在地球的一部分加入放射狀的光。最後，在人物上剪裁一個塗滿藍色的〔色彩增值〕圖層和〔覆蓋〕圖層，繪製完成。

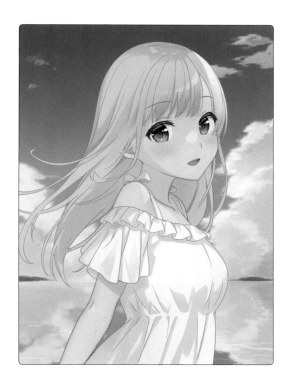

繪製水面上的天空倒影！

在漸層的背景中畫出上下對稱的雲朵就完成了。製作出天空映在水面上無限延展的奇幻背景。

應用技能

◎ 在漸層背景上疊加其他元素
▶ P.115

◎ 利用〔薄鉛筆〕※繪製雲朵
▶ P.111

1 | 在背景中加入漸層效果

在背景中用〔漸層〕工具畫出藍色漸層。決定水平線的位置，以水平線為中心，上下延伸深藍色。

2 | 繪製雲朵

在水平線上方的天空畫出白雲。雲的畫法跟第 111 頁介紹的一樣。用〔薄鉛筆〕※畫好白雲後，在上面疊加陰影。

3 | 複製雲朵

複製天空中的雲朵並上下反轉，做出映在水面上的雲。天空和水面的分界線還不夠明顯，於是在水平線和水面上添加小島。

4 | 使人物融入其中

在人物上剪裁一個塗滿淺藍色的〔覆蓋〕圖層，增加藍色調，讓角色更融入背景，作畫完成。

一定要記住
讓角色更好看的技巧

多一點心思就能瞬間讓人物變好看，專業人士繪畫技法大公開！

技巧 **1** 改變臉的角度！

人物面向正中央的佈局，會讓人覺得很像人體模型。想要讓觀看者注意到臉部的話，請大膽地放大特寫吧！除此之外，在視線和臉部角度上增加斜度，可以讓畫面更有動態感，看起來更生動。頭髮會跟著臉的

角度擺動，因此請配合臉部繪製頭髮。臉跟肩膀會一起產生動作，這點也要多加留意喔！

BEFORE

AFTER

◢ 各種不同角度的範例

脖子往上延伸，臉部配合脖子的動作往上抬。視線朝斜下方看，畫出斜眼誘人的姿態。

側臉鏡頭。利用高高抬起的下巴製造動態感，清晰可見的脖子線條展現性感魅力。

頭部朝下，眼睛看向斜上方。眼神往上勾人的動作可以用來展現妖豔的表情。

頭往後倒，視線望向遠方，適合表達擔憂的表情。利用下巴的線條將臉部倒向一邊的姿勢表現出來。

加入一些其他元素，可以強調人物的表情或特徵。舉例來說，臉部特寫構圖雖然能讓人印象更深刻，但也會突顯眼睛和嘴巴周圍的細節，如果不習慣描繪細節，就會經常被認為偷工減料。遇到這樣的情況時，只要加上一些手部動作就能瞬間讓表情更生動。覺得

手很難畫的話，只畫指尖也沒問題。連指甲一起畫可以提高插畫的品質。

Before

After

✏️ 讓人物拿著小道具

雖然人物設計很特別也很可愛，但是正面鏡頭卻少了動態感，而且插畫的資訊量太少。這時可以試著讓角色拿著筆記本和書本。物品跟人物十分相稱，看起來更有學生的感覺。稍微下一點功夫，讓人物拿著一些小道具，就能在沒有背景的情況下突顯角色的特質。

Before

After

技巧 **3** 隨風飄動吧!

若要在不改變原本動作的情況下營造動態感,讓頭髮或衣服隨風飄動是輕鬆有效的好方法。再加上空氣的流動或空氣感,就能將插畫的情境呈現出來。

BEFORE

AFTER

> 隨風飄向同一個方向。

🍥 臉部特寫的應用技巧

特寫臉部露出一隻眼睛的構圖。眼睛是很容易吸引目光的部位,因此構圖雖簡單卻能令人印象深刻。但由於頭髮沒有流動感,很難從新手插畫的感覺中跳脫出來。因此,這裡想像風從左邊吹來,畫出隨風飄動的頭髮。這種畫法可以增加資訊量,畫出簡單卻有質感的作品。作畫重點在於留意髮旋到頭髮的部分會如何流動。

BEFORE

AFTER

技巧 **4** **運用構圖技巧!**

有意識地改變構圖可以提高插畫的水準。以第 134 頁的插畫為例,將畫面改成斜構圖。站著不動的感覺馬上就消失了。而且還能讓觀看者想像看不到的部分是什麼樣的動作。像這樣稍微調整一下構圖,就能改變插畫所帶給人的印象。

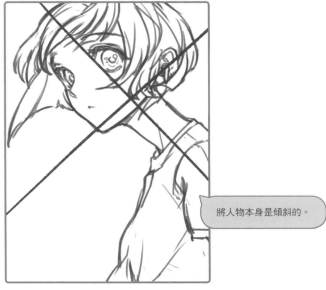

將人物本身是傾斜的。

以主題物為主體的構圖

還有一種方法也要記住,就是將人物穿戴的物品放在中央的構圖。即使角色本身沒什麼特徵,也能在他們穿戴的物品上加入特色,放在畫面中央可以加深印象。範例將耳環畫得很有特色,並且放在畫面的中央。讓耳環更突出,加強插畫帶給人的印象。

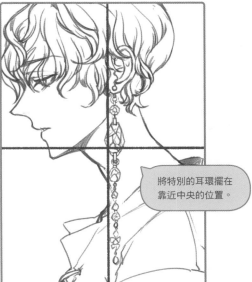

將特別的耳環擺在靠近中央的位置。

頭髮和裙子在人物的設計上是往外散開的，如果將角色放在畫面正中央，頭髮和衣服的兩端就會跑到畫面外。遇到這樣的情況時，雖然改成橫式構圖也是一種方法，但需要作畫的範圍會隨之增加，難度變得更高。這時可以在直式構圖中花點心思，運用靠邊的技巧提高表現力。範例插圖的人物剪影是菱形的，雖然放在中間感覺很穩定，但動態感卻不夠。這時請將角色往左邊移動。剪影中的菱形會產生一種平衡感，重點部位從中間移到左邊。插畫重心偏向一邊，可以加強整體畫面的動態感。

Before

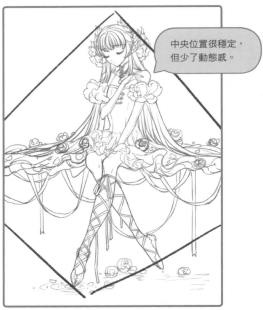

中央位置很穩定，但少了動態感。

▼

After

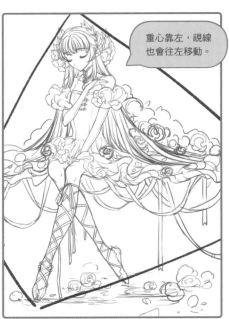

重心靠左，視線也會往左移動。

技巧 **6** **注意 S 曲線！**

想要強調人物的體型時，應該思考動作該如何表現。比方説，描繪性感女性時，站著不動的姿勢搭配大胸部或大臀部，也只能表現女性身材很好的形象而已。但讓胸部和臀部更突出的話，就能強調凹凸有致的身體線條。想像 S 型曲線並畫出動作，加強動態感和性感力。其實，這種人物作畫的 S 曲線概念不僅限於性感人物的插畫，而是能夠應用在各種姿勢的基本觀念。下一頁將舉幾個例子，請務必將它們變成自己的武器。

BEFORE

動作一樣，看起來卻截然不同。

AFTER

利用 S 曲線強調身體的凹凸線條。

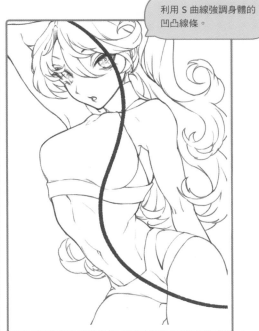

🔵 強調脖子等部位的肌肉

第 137 頁是利用女性抬高的下巴來強調胸部和臀部，這個範例則是抬高男性的下巴。作畫時需留意上
半身的肌肉動作，沿著 S 曲線的走向將觀看者的視線從臉部開始，引導至脖子、鎖骨、腹部。

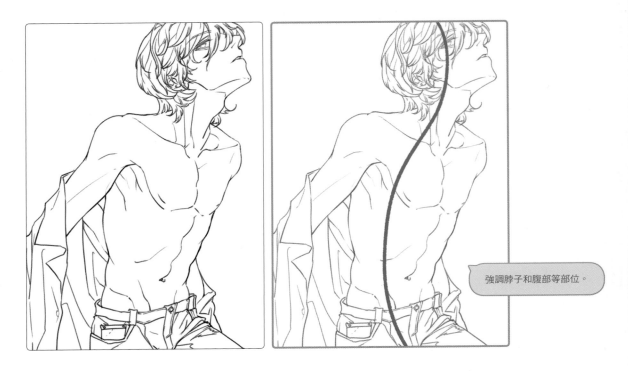

強調脖子和腹部等部位。

🔵 表現躍動感

活潑跳躍的少女。只要實際照著動作跳看看就知道了，胸部會在跳躍時自然往前挺，這時的背部線條
會呈現 S 型。畫出衣服和頭髮隨風飄動的感覺，使躍動感更加明顯。

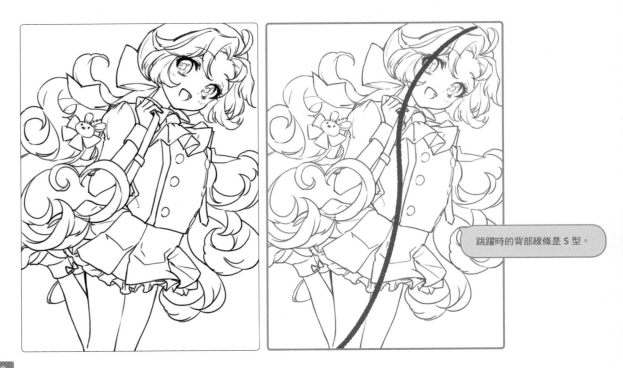

跳躍時的背部線條是 S 型。

坐姿的應用方法

在類似抱膝的坐姿中，畫出背部彎曲的 S 型線條。雖然這張圖會畫到腿部，但 S 曲線只延伸到腰部。
從腰的位置開始沿著 S 型走向畫出腿部。此外，微微聳肩、手撐在臉上的姿勢可以增添人物的女孩子
氣。

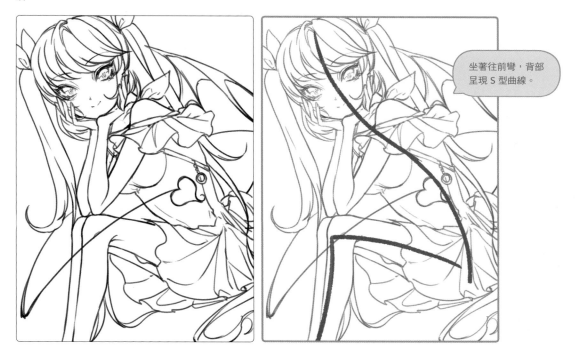

坐著往前彎，背部
呈現 S 型曲線。

睡姿的應用方法

運用同樣的方式表現睡姿。S 型曲線和腿的形狀幾乎都和坐姿一樣。在睡覺的場景中，需要加畫的背
景就只有床單的皺褶而已，因此是很容易挑戰的題材。請務必挑戰看看。

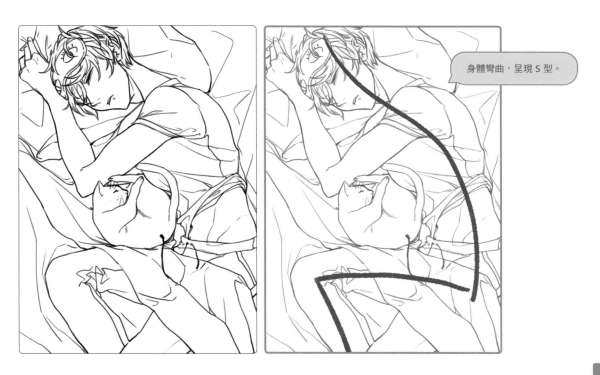

身體彎曲，呈現 S 型。

Miyuli 插畫功力提升 TIPS
用來描繪人物角色插畫的
人物素描

作者：Miyuli
ISBN：978-957-9559-90-4

男女臉部描繪攻略
按照角度・年齡・表情
的人物角色素描

作者：YANAMi
ISBN：978-986-9692-08-3

手部肢體動作插畫姿勢集
清楚瞭解手部與上半身的動作

作者：HOBBY JAPAN
ISBN：978-957-9559-23-2

漫畫基礎素描
親密動作表現技法

作者：林晃
ISBN：978-957-9559-96-6

黑白插畫世界

作者：jaco
ISBN：978-626-7062-02-9

擴展表現力
黑白插畫作畫技巧

作者：jaco
ISBN：978-957-9559-14-0

與小道具一起搭配
使用的插畫姿勢集

作者：HOBBY JAPAN
ISBN：978-957-9559-97-3

用動態線來描繪！
栩栩如生的人物角色插畫

作者：中塚 真
ISBN：978-957-9559-86-7

自然動作插畫姿勢集
馬上就能畫出姿勢自然的角色

作者：HOBBY JAPAN
ISBN：978-986-0676-55-6

完全掌握脖子、肩膀
和手臂的畫法

作者：系井邦夫
ISBN：978-986-0676-51-8

衣服畫法の訣竅
從衣服結構到各種角度
的畫法

作者：Rabimaru
ISBN：978-957-9559-58-4

手部動作の作畫技巧

作者：きびうら，YUNOKI，
　　　玄米，HANA，アサゥ
ISBN：978-626-7062-06-7

女子體態描繪攻略
掌握動漫角色骨頭與肉感
描繪出性感的女孩

作者：林晃
ISBN：978-957-9559-27-0

女子體態描繪攻略
女人味的展現技巧

作者：林晃
ISBN：978-957-9559-39-3

由人氣插畫師巧妙構圖的
女高中生萌姿勢集

作者：クロ、姐川、魔太郎、睦月堂
ISBN：978-986-6399-89-3

美男繪圖法

作者：玄多彬
ISBN：978-957-9559-36-2

襯托角色構圖插畫姿勢集
1人構圖到多人構圖畫面決勝關鍵

作者：HOBBY JAPAN
ISBN：978-957-9559-45-4

頭身比例小的
角色插畫姿勢集
女子篇

作者：HOBBY JAPAN
ISBN：978-957-9559-56-0

大膽姿勢描繪攻略
基本動作 · 各種動作與角
度 · 具有魄力的姿勢

作者：えびも
ISBN：978-986-6399-77-0

中年大叔各種類型描
繪技法書
臉部 · 身體篇

作者：YANAMi
ISBN：978-986-6399-80-0

向職業漫畫家學習
超 · 漫畫素描技法～來自於
男子角色設計的製作現場

作者：林晃、九分くりん、森田和明
ISBN：978-986-6399-85-5

女性角色繪畫技巧
角色設計 · 動作呈現 ·
增添陰影

作者：森田和明、林晃、九分くりん
ISBN：978-986-6399-93-0

如何描繪不同頭身比例的
迷你角色
溫馨可愛 2.5/2/3 頭身篇

作者：宮月もそこ、角丸圓
ISBN：978-986-6399-87-9

帶有角色姿勢的背景集
基本的室內、街景、自然篇

作者：背景倉庫
ISBN：978-986-6399-91-6

たき

自由插畫家。擅長描繪奇幻、和風世界觀及學生。目前正在繪製國內外社群遊戲、書籍、交換卡片遊戲的插圖。

pixiv ID 3640719　Twitter @illustkaku_taki

いずもねる

自由插畫家。擅長描繪可愛的女孩子。負責社群遊戲、VTuber 的人物設計及書籍插畫。

pixiv ID 4446530　Twitter @24h_sleep

icchi

自由插畫家。擅長繪製寫實的插畫，包含寫實的色彩運用及細節刻畫。

pixiv ID 43331201　Twitter @icchiramen

kyachi

自由插畫家。亦擔任設計專門學校的講師。主要著作有『ドレスの描き方』、『キャラクターの色の塗り方 新裝版』（玄光社）。

pixiv ID 706721　Twitter @shirotumechika

ホチカドょぺる

網路上有公開發布塗鴉插圖。喜歡描繪穿短裙的女孩子。

pixiv ID 587063　Twitter @3Dnngayope

輕鬆×簡單 背景繪製訣竅

作　　者　たき、いずもねる、icchi
翻　　譯　林芷柔
發　　行　陳偉祥
出　　版　北星圖書事業股份有限公司
地　　址　234 新北市永和區中正路 458 號 B1
電　　話　886-2-29229000
傳　　真　886-2-29229041
網　　址　www.nsbooks.com.tw
E–MAIL　nsbook@nsbooks.com.tw
劃撥帳戶　北星文化事業有限公司
劃撥帳號　50042987
製版印刷　皇甫彩藝印刷股份有限公司
出 版 日　2022 年 12 月
I S B N　978-626-7062-25-8
定　　價　450 元

如有缺頁或裝訂錯誤，請寄回更換。

國家圖書館出版品預行編目 (CIP) 資料

輕鬆×簡單 背景繪製訣竅/たき, いずもねる, icchi 作；林芷柔翻譯. -- 新北市：北星圖書事業股份有限公司, 2022.12
144面；18.2X25.7公分
ISBN 978-626-7062-25-8（平裝）

1.CST: 電腦繪圖　2.CST: 插畫　3.CST: 繪畫技法

956.2　　　　　　　　　　　111008530

官方網站

臉書粉絲專頁

LINE 官方帳號